以
術
明
道

編著
盧敬之博士、伍智恒、陳鈺瑜、黃小婷

U0152104

以術明道

書　　　　名	以術明道	
作　　　　者	盧敬之博士、伍智恒、陳鈺瑜、黃小婷	
出　　　　版	超媒體出版有限公司	
地　　　　址	荃灣柴灣角街 34-36 號萬達來工業中心 21 樓 2 室	
出版計劃查詢	(852)3596 4296	
電　　　　郵	info@easy-publish.org	
網　　　　址	http://www.easy-publish.org	
香 港 總 經 銷	聯合新零售 (香港) 有限公司	
出 　版　 日 　期	2024 年 5 月	
圖 　書　 分 　類	流行讀物	
國 　際　 書 　號	978-988-8839-64-3	
定　　　　價	HK$120	

Printed and Published in Hong Kong

目錄

以術明道

麥勁生 序

本書名為"以術明道"，教我想起早年花過心力研究的晚清民國思想家嚴復（1854-1921）。

嚴復生於一個傳統家庭，至十三歲一直受古典教育。1867 年入福州船政學堂，肄業期間接觸到物理、工程和海事科技等新知識。在 1877 至 79 年留學英國期間，他更體會到歐洲當時的社會、經濟和法律變革。在 1880 年代，任職天津水師學堂時，嚴復深入研讀亞當·斯密，孟德斯鳩、穆勒、尤其是斯賓塞的巨著，其後更把它們先後中譯。一般人對他最深刻的認識，可能是他的譯著《天演論》 *(Evolution and Ethics)*。書中發揮的「物競天擇」和「適者生存」等概念，影響好幾代的中國知識份子，更有人稱嚴復為社會進化論的中國先鋒。實則一生緊抱古代聖賢明道救世理想的嚴復，力求找尋貫通人生、社會、宇宙之道的「一貫之道」，並以此作為治世和改革的基礎。

每種技術能掌控人世間的某一面，學問提供更透徹的解釋和學習法門，道追尋更基本的原則，但終極之道卻達至萬事萬物的共通原則。儒者自有求道之途，但從建基於觀察、歸納、假設、實驗的西方科學方法，嚴復看到求道的新工具，也看到中、西文明的交融。在《原富》(嚴譯 *The Wealth of Nations*) 之中，他說到：「格物窮理之事，必道通為一，而後有以包括群言。故雖枝葉扶疏，派流糾繚，而循條討本，則未有不歸於一極者。」西方科學方法所得出來的自然公例可與中國各家各派所說的最高學理相比，所謂自然公例，「即道家所謂道、儒先所謂理、《易》之太極、釋子所謂不二法門……。」西方思想家中，嚴復相當推崇斯賓塞，亦因

為他的《綜合哲學》（Synthetic Philosophy）力圖整合各種科學中的共同原理。不過說到如何「道通為一」，嚴復也只能提供一個帶神秘色彩的答案，稱之為「會通」，像是個人的領悟。

從術到學，從學到道，從諸道至一貫之道，是一個昇華的過程。人人自有懷抱，求精通一術，修一己之身，還是惠及大群，窮天地之真諦，只看自身選擇和修為。武術有不同面相，見諸武技和身體的鍛煉，禮儀和精神的提升，身心和內外的調和。習者各取所需，亦可以自行善用，能從武入道以至一貫之道，又是另一境界。

本書各文章的作者精習中外武術多年，亦各有本業，生命和武術早成一體。術、學與道，見於他們的感悟。本書編者與其團隊，年來再三發揮相關題旨，讓讀者得見武術的豐富內容。

麥勁生

2023 年 3 月 4 日

陸子聰 序

本書結集了不同武術背景、不同學術背景、以及不同藝術背景之大師級人物，當中分享以武術、藝術以及道家思想的分享和道理，透過不同武術之背景道出當中的道理。被邀請的大師級人物包括柔道、跆拳道、護身道之高手、還討論兵器使用之教學法與應用，無論是肢體上、生理上或心理上的討論方向，及後更推廣至藝術與道之結合，透過不同武術背景悟出的道理，在不同藝術以及道家思想的討論之中，書中最後更回應在傳統武術之中涉及陰陽五行學說或乾坤正氣的討論，更是罕見的討論題目，能夠從武術開始討論至道家思想、陰陽五行、乾坤正氣、降魔服擾之討論，實在非常難得，全力推薦此書與不同界別的人士分享。

陸子聰博士
(THEi / 香港高等教育科技學院)

以術明道

梁偉然 序

以術明道，武術與藝術的「術」，從承到傳我們到底在追求甚麼？要明的又是甚麼道？

若要回答以上問題，且讓我們回溯一下。

在西方 — 藝術的概念其實很近代才出現，文藝復興時期藝術家其實和匠人沒差，都是在形容一些能全神貫注創造出鬼斧神工之物的人。後來慢慢加入了哲學思考，在藝術上談美學，從概念上論求真；借東方的用詞來說的話，當代藝術中的「形」與「神」，不再必然位於一體，可以各自發展，甚或愈走愈遠。

泰國清邁的木雕象人合一，順著木的材質紋理，順勢而為巧奪天工，可它們是工藝品。

同樣地一個防水相機膠盒所內載著由海洋垃圾砌成的彩色雕塑，對我來說是藝術品。

所以「術」可以很美，但若沒有追求，它的美會停留在某一個狀態。

倘是「藝術」的話，可以美甚或不美，但若它能折射出人性的追求，那是一種光輝。

藝術家，透過創作藝術去追求隱藏於現實背後的真、善、美。武術家，要做到止戈就要內外兼修，身體的調和體現於精、氣、神。

兩者相通之處皆在於實踐，能踏踏實實地，心無旁騖地去體驗生活。可這「道」又是甚麼回事？這可能關乎到承傳的問題，正正

是這本書所關心的問題。假若我們從傳統承襲了前人的智慧以免後人走冤枉路,那這個美其實已經達到,沒有甚麼值得討論。

那與時並進到底有什麼意義?這個進只是為了讓傳統保鮮,還是要以傳統為土壤另闢天地?無論是基於人的好奇心,還是覺察到自身的不足,似乎每一代人都在追求他們的當代性。這正正是當代藝術最珍貴之處,未知是否可映照出當代武術的可能。我覺得以術來明道最好不過,我十分期待這本書所引發的漣漪,在武術、藝術、科技、人心交織的年代,來一趟久違了的華山論劍!

實在很感恩與伍師傅結緣於盧敬之博士牽頭的跨界別碰撞,我能敬陪末席,以藝術角度來攀談幾句,全賴他們的心胸廣闊,超前視野,真誠的叩問,廣結善緣,才能成就這本書。我衷心祝願此書馳騁海外,志達四方。

梁偉然
香港藝術節高級節目經理
香港演藝學院藝術管理客席講師
香港教育大學藝術管理客席講師
香港樹仁大學表演藝術管理客席講師

以術明道

彭耀鈞 序

唯愁說到無言處

與會長盧敬之博士相識多年，最初在一個學術研討會中認識，其後知他也有習武，彼此多了話題。盧博士為人爽直，談到傳統武術有許多說不清楚的地方時，他總帶著十分的肉緊。

果然，他的激動令他坐言而起行，結連了一夥同路高明，完成了這本有份量的著述。某次他提到解釋功夫不清楚而又帶有失望和著緊時，我說，你是學者，自然希望透過文字把學理說得清清楚楚，然而習武的不一定是學者，自然沒有這份期望。從斯作的豐碩載錄看，有盧博士期望的，原來大不乏人。

說清楚，可以，但把「術」和「道」說清楚，著實又不容易。「術」有一定的基礎和操作方法，但到熟而生巧時，其巧妙處，捉摸不定，難以事先說明。「道」，涵義很廣，可以是自然的規律，可以是真率的性情，可以是美善的道德，可以是老莊的無有相生，可以是佛法的緣起性空，要之，是一份崇高。崇高的「道」與巧妙的「術」，本不易說，說清楚了，也不一定有同樣耐性與程度的讀者和聽眾；而且，說清楚了，自己也不一定能身體力行，切實把這一體兩面的巧妙與崇高演繹出來。

儘管不容易說和說了未能實踐，甚或曲高和寡，還得要說，因為不明白跟不能說和未能實踐是兩回事。想明白，說清楚，可以令自己和更多人做得到，是「以術明道」的意義。「唯愁說到無言處，不信人間有古今」，朱夫子當年與陸氏兄弟一場「以術明道」激辯後作了這樣的總結。朱、陸或許在「道」的界說上不盡相同，因

此對「術」有不同的主張;斯作所及之「道」既廣,其「術」亦多,不可無言。讀斯作,自然感受到朱夫子、盧博士與一眾同路高明的肉緊,今古相同。

彭耀鈞

出文入武

賀盧敬之教授新書出版

寶芝林黃飛鴻健身學院
寶芝林李燦寫體育學會 仝敬賀

書載文武道

德昭中外心

趙格華　癸卯年五月

/ 鳴謝 /

鳴謝

開卷有益，愚樂乎在於學，蒙蒼天、祖先的恩賜，令人得以學習各種技藝。在撰寫本書的過程中，得到了許多的幫助和支持，謹此致謝，以表達我們的感激之情。

一本書能夠寫成，離不開無數人的幫助和支持。首先，感謝多個團體、協會和善心之士慷慨解囊，給予極大支持才讓本書得以面世。之後，感謝兩位聯合作者盧敬之博士和伍智恒師傅，感謝他們在我寫作的過程中予以支持和指導。另外，我要感謝所有撰稿和接受訪問的求道之人，感謝他們提供的建議和慷慨地分享經驗。特別要感謝在我撰寫本書的過程中，提供許多寶貴建議、說明和鼓勵的諸位朋友，使我能夠不斷克服困難，勇往直前。

在撰寫本書的過程中，我得到了來自不同領域的人士的幫助和支持。他們給我提供了大量的寶貴信息和建議，讓我能夠更好地理解不同領域的技術和文化。

我們要感謝所有貢獻文章的作者，包括中西表演藝術家、現役金牌搏擊運動員、傳統武者、傳統文化遺產的守護者、宗教人士和弘道者。他們在各自的領域中展現出非凡的才華和專業知識，不僅分享了他們的經驗，還提供了對道和術的深刻理解和哲學思考，讓我們能夠更好地探索和理解人類文明的本質。

最後，我們要感謝所有關注本書的讀者，是你們的關注和支持，讓我們感到自己的工作有價值；讓我們能夠繼續對人類文明的探索和思考。我們希望本書能夠對你們有所啟發，並且能夠幫助你

們更好地理解人類文明的本質和價值。

陳鈺瑜
(文武之道實踐學會心理學首席顧問)

/ 導言 /

大道無門: 以術明道

The Artistic and Martial Paths to Dao

導言

盧敬之博士

(文武之道實踐學會會長)

在所有物種中，只有人類擁有自我意識、理性、道德感和目標導向行為。人類亦是唯一能超脫生存本能，有「自我提升」(self-improvement)追求的物種。

「自我提升」源於人類自覺及積極地在肉體、精神、道德、理性、意識、甚至靈性上超越自我，邁向人生更高境界，讓自己成為更好的人。

這種不斷追求「自我提升」的人，都不喜歡漫無目的地度過一生，尤其不喜歡躺平度日。他們覺得「自我提升」會為生活帶來積極變化——幫助我們充分發揮潛力，改善生活質量。更重要的，是幫助我們培養出在任何惡劣環境下也能茁壯成長的心。「自我提升」也可以幫助我們在人生的不同階段設定目標，實現人生夢想，甚至可以從實踐目標和抱負中找到人生的意義。

"When we strive to become better than we are, everything around us becomes better too." —— Paulo Coelho (1947-)

「自我提升」的常見策略包括:

1. 設定目標;

2. 自我激勵;

3. 提高學習動機;

4. 改變生活習慣、生活質量;

5. 提高自我意識 (Improves Self-Awareness)——「自我提升」與自我意識密切相關。提高自我意識讓我們可了解自己,發揮潛力,改進自己,改變環境;

6 學習如何克服恐懼和誘惑;

7. 確定自我價值觀和尋找信仰;

8. 自我實現 (Self-actualization) —— 自我實現是指個人才能和身心潛能得以充分發揮,實現個人理想和抱負,充實生活,提供一條清晰的「自我提升」道路。

「自我提升」不是終點,而是終生的旅程(Self-improvement is not a destination but it's a lifelong journey)。

有些人在不斷「自我提升」的旅程中,尋找人生的意義、理性的聲音、宇宙的真理、信仰的力量、道德的昇華、甚至靈性的啟蒙。當理性走到盡頭時,打開的便是通往靈性或宗教的一扇門。這種通往靈性啟悟的自我提升,會被稱為「精進」、「求道」或「修行」。「精進」、「求道」與「修行」,不一定帶有宗教成份。靈性可以存在於宗教之外。因為無神論者也可通過「精進」、「求道」或「修行」,找到人生的意義,甚至信仰。精進或求道式的「自我提升」,

以術明道

是一個終生持續的旅程，一個螺旋上升的持續過程。

「學習新事物的過程中，並非一直進步神速，而是經歷一段又一段的停滯期。即使進入停滯期也不要洩氣，要學著如同遇到突飛猛進期一樣，學會接受停滯期，並且欣賞它。熬過停滯期，即便看似原地踏步，也要持續練習下去，即踏上精進之道的旅程。——《精進之道》

理性思辨、藝術、宗教、甚至體育，一般被認為是人類獨有的能力。藝術創作、武術修行(如禪武合一、丹道武術)都可以是通往靈性道路的旅程。如人生是一場尋找自我的旅程，「求道」、「修行」可比喻為靈性道路的旅程的路線圖(roadmap)。這段「自我提升」旅程沒有終點，也不該以目標為念。唯有單純地為練習而練習，才會不斷精進。

本書中，我們很幸運邀請到在不同領域獨當一面的人士，包括：

1. 中西表演藝術家 (包括: 古琴家、現代舞蹈家、廣播文化人、西方古典音樂家);
2. 現役金牌搏擊運動員 (包括: 拳擊、柔道、跆拳道、護身道、巴西柔術、修斗運動員);
3. 傳統武者;
4. 傳統文化遺產的守護者;
5. 宗教人士和弘道者。

他們從不同技術操作和社會文化角度，分享各自獨特而寶貴的「自我提升」經驗和求道精神，從而對「術」與「道」進行有意義的深度探討和思考。

這本書的篇幅不少與武術有關，但筆者希望此書可脫離市面上大部分武術刊物的框架，不停留於單單記錄承傳和世系表、爭論張三丰是否真有其人，或停留於純技術操作的指南。相反，筆者希望透過不同武者的經驗去探討以下議題：

1. 傳統武術在現代社會的價值——例如當傳統武術的發力 方法，遇上現代系統化的訓練，會否令現代搏擊運動大幅躍進？
2. 物質豐富的現代社會——現代人能否透過習武求道，從物質慾望中覺醒？
3. 內觀與現代表演藝術和武術修行的關係。
4. 武術修行如何幫助我們克服恐懼和誘惑——做到不驚、不怖、不畏。

「見自己、見天地、見眾生」這「宗師三境」，筆者希望這本書可以引導讀者「見自己、見天地、見眾生」：

「見自己」是首先要清楚自己，誠實地和自己對話——見自己的優點和缺點，見自己的心性和軟弱。以正確方法去內觀或靜觀，學習自我反省，了解並接受自己能力的極限。希望此書可幫助讀者尋找和重塑自我精進的旅程。

「見天地」是要外出見世面，認識天下之大，見局限，見自身的渺小，避免陷入自我為中心的誤區。當中不是每位武者或搏擊運動員，均有機會或能力代表自己地區到海外，跟來自世界各地的高手交流學習。筆者希望曾見過天地的武者，透過此書分享他們的寶貴經驗，供下一代準備見天地的年輕武者參考。

「見眾生」是希望眾武者、文化人、藝術家的經驗和見識，可啟發和影響本書的讀者及其他人，以術明道。

以術明道

格鬥運動員與武者的自我修養

　　「術」是指個人技能、技術、方法等的掌握和運用，如武術、音樂、繪畫等。而「道」則指人生哲學、人生觀、人生態度和思想等方面，是人類對生命意義的深入探尋和實踐。簡單而言，「術」是實現「道」的方法和工具，兩者密不可分。武術、運動是一種技能，可稱之為「術」，其背後所蘊含的「道」是人生的意義和價值取向。

自有科舉以來，執政者以文科舉選拔治國人才；以武科舉選拔軍事人才。宋代武舉考問《孫子兵法》，明代要求考生「先之以謀略，次之以武藝」。習武似乎只為行軍打仗之用，有別於學習四書五經，能運用經世致用之學，所以相比之下，武科舉較不受重視。難道習武於個人修為和社會貢獻方面不如習文？其實不然！早於先秦時期，《周禮·地官司徒·保氏》：「養國子以道。乃教之六藝：一曰五禮，二曰六樂，三曰五射，四曰五御，五曰六書，六曰九數。」六藝之中，射及御分別是指射箭和駕馭馬車的技術。例如射箭不僅是一種技能，也是一種修身養性的體育活動，能展現君子的風範。孔子曰：「君子無所爭，必也射乎！揖讓而升，下而飲，其爭也君子。」意思是君子沒有可爭的事情。若要爭的話，就要像射箭比賽，賽前互相行禮，賽後互相致敬，保持君子風度。此外，習訓的過程除了提升身體機能，也鍛鍊個人毅力，調整情緒和心理質素。

因此，武者與運動員鍛練的最終目的是「修其心志，養其氣息，練其肌體，升其精魂」，以「術」尋「道」，提升個人修養。

黃小婷 樹仁大學哲學博士生

以術明道

大家應該也有聽過
「心、體、技三角型」。

技，就是技巧。透過學習而來的技術系統。

體，就是體力。透過鍛鍊的肉體條件。

心，就是精神，練習與比賽時的心理質素。除了常說練拳擊的人都需要一顆「大心臟」（意指勇氣），也都跟持續練習的紀律有關。

> **（熱情 (Motivation) 讓你起步，而紀律 (Discipline) 讓你走遠路）**

因為「心」最為抽象，也都最難鍛鍊。

但有位日本習者的一句話很有意思，就是「鍛鍊出能夠支撐心的技巧」。

白話來說，就是透過磨練技巧，建立出自己的信心。

所以請相信練習。透過練習成為更好的自己。

(Photo Credit: 台灣踢拳協會)

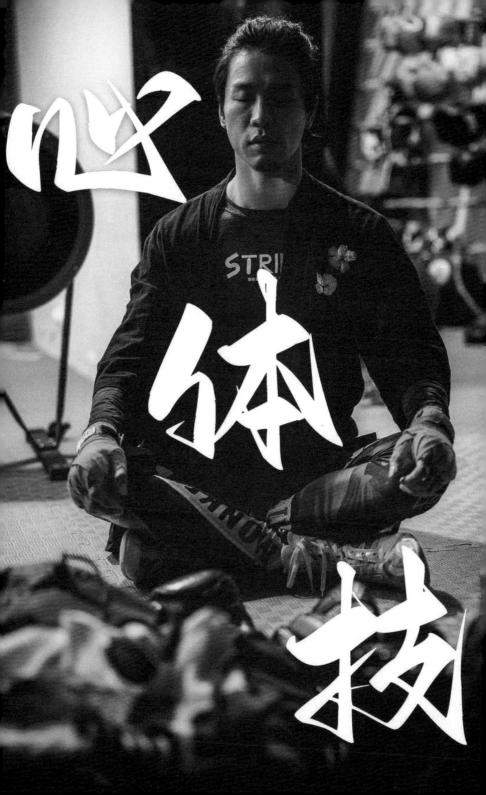

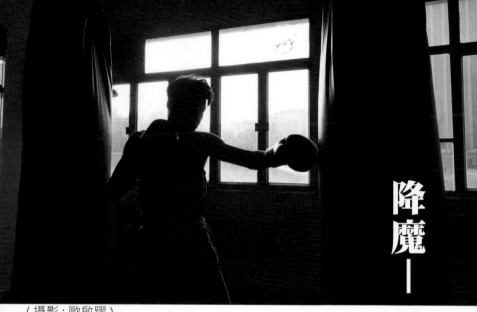

（攝影：歐啟躍）

降魔——拳擊選手的內心掙扎

前言

　　拳擊是一種高強度的格鬥運動。在擂台上，選手雙方拳拳到肉。每一拳除了打入皮肉筋骨，有時也會直擊內心，喚醒「心魔」，即內心掙扎。究竟拳擊選手在準備比賽前、中、後會經歷甚麼內心掙扎？有甚麼的「心魔」阻礙他們成長和進步？是甚麼令他們可以一直堅持練習和克服困難？而香港冠軍在練習拳擊多年所領略的智慧，又可以如何應用在大眾的生活中？

陳鈺瑜
（RTHK CIBS《睇動漫學心理》主持人、香港大學精神醫學（思覺失調學）碩士優異畢業）

袁文俊
(Strike Boxing Club Head Coach)

盧敬之博士
（文武之道實踐學會會長）

 本文為三位來自不同界別的武術愛好者的討論。

陳鈺瑜（以下簡稱「陳」）

袁文俊（以下簡稱「袁」）

盧敬之博士（以下簡稱「盧」）

何謂降魔？

陳：題目中的「降魔」指克服心魔。本篇主要探討拳擊選手在比賽前、中、後經歷的內心掙扎。首先，甚麼是「心魔」？

盧：我會想起《金剛經》的「不驚、不怖、不畏」和「降伏其心」。「降伏」這個字用得非常的好。心魔就像是毒龍或魔鬼，你要學習佛法去降服他。佛教裡的「魔」很多時說是由自己內心生出來的一種莫名的恐懼。若想實現理想，得到任何東西或進步，都需要學習克服恐懼。我想作為一個運動員，在擂台上，也時常要從很多心魔中康復。

恐懼失敗

袁：運動員在不同階段的心魔都是不同的。回顧我最初打比賽的時候和現在我學生的心魔，同樣都是很害怕輸。那種恐懼在比賽時最具現。因為一般人的生活不會有一個好明確的儀式告訴你「你輸了」。平時，我們對輸的恐懼都是細微、不易察覺的。譬如和你同時入職的同事慢慢升遷，你的失敗感是沒那麼明顯。但在擂台上，全世界都知道自己輸了，在生活

並不常見。一想到裁判舉對手的手、宣佈對方勝利那刻真是會有很大失落感。我會回溯為甚麼自己會輸，聯想到我自己會輸的畫面，覺得自己有很多弱點。恐懼就像你把所有對自己無益的畫面儲起，不停聯想到自己失敗的畫面，累積很大的恐懼，然後那些東西就成為心魔，因為你若越緊張越不想面對那個畫面，你就會越容易變成那個畫面吧，算是一個自我實現的過程。也就是我觀察到很多拳手最初期會面對的心魔。

陳：這算是自我實現預言 Self-fulfilling Prophecy 吧。

盧：所以我們應該面對恐懼。但也明白面對自己的弱點會令人生怕。你怎樣看有些選手非常著重輸贏，多於技藝上的提升？他們比賽時未必很高技術含量和戰術運用，但贏了就很高興。他們的滿足感似乎在於輸贏而不是心性上的提升。

袁：這是不同人獲得滿足感的方式都不同吧。始終比賽的本質是定輸贏。

盧：我在想，勝負欲才是恐懼的源頭吧。如果選手把重心放在自己打得好不好、動作能否符合美學、能否運用到技術，就不會恐懼了。如果把格鬥當做一種學問，就不會太介意輸贏了。

陳：我想怕輸和想贏未必是對立的。雖說恐懼源於怕輸，但是不代表因為你想贏才怕輸。但也明白擂台本身是一種單打獨鬥又有儀式感的比賽，所以它比其他運動更讓人重視勝負，同時讓人更大壓力。

盧：所有都重視的，如果你是職業運動員，而你生計是來自輸贏，那麼你當然一定要重視了。

陳：也許這是一個結果論與過程論的比較了。若重視武術修練過程本身應該會帶來更少恐懼。而擂台是一個很特別的地方，

所有事都來得好快，對方一拳打過來會感到很痛，你要非常專注於當下，並能通過與對手的交流看到自己技術有否進步。

袁：即使恐懼少了，我們還是會恐懼，這是人的天性。不是單純的怕輸，而是怕輸背後也包含著不停怪罪自己的想法，例如怪責自己不練好點防守。還有就是那種看到力量懸殊的挫敗感，就像你花了一輩子去提升自己的左勾拳，也不如一個天生體格強壯的選手用蠻力打出來的左勾拳那麼有破壞力。既恐懼亦有無奈。

恐懼改變

袁：一般人都總會有惰性，就是不想跳出自己的舒適圈 Comfort Zone。譬如你跑步很好，但舉重很差，很討厭舉重所以你不想練舉重了。你就會開始想著「如果不練舉會怎樣呢？也沒有甚麼吧，我未必要用力量型的打法，不需要這麼大的抗性。」那麼你就會開始逃避你怕的東西。而那些弱項會慢慢放大，當你被人打中的時候，你又會埋怨自己沒有舉重，所以很弱。

你應該面對自己弱點。除了跳出自己舒適圈之外，還應該準確地知道自己的弱點。這是一種修為，也是一個階段。你去到某個位置，才會開始知道自己的弱點。有些人一開始未知道就不停練習，但他連自己的強弱都不知道。

盧：有時要看回自己的片段，又很難叫人不害怕吧。就如有些很優秀的演員，叫他看自己演出的電影，他們也有時也會很怕看到自己的演出，有種莫名的自卑感，覺得自己未夠好。批

評別人很容易，但面對自己，確是令人產生極大恐懼。

袁：我未至于這麼恐懼，我睇片也會很科學地分析自己的表現。我還會用 0.5 倍速去觀看水準高的賽事，一格一格看清每個動作有時也挺難受。但我的目標很簡單，不是要贏世界冠軍，我希望打一場自己用 0.5 倍速看還是覺得好看的比賽。例如有時慢播讓我看清自己的左直拳 (Jab) 回收得不好。這其實也和美學很有關係。

盧：你有時會不會開始抽離，當成一個理性的科學實驗去求證這些東西？又或是想著輸贏，因為拿到獎牌會帶來贊助，整個生活就是建基於此。

袁：我沒有贊助的。(大笑)

格鬥美學與技能樹

袁：對我來說拳擊或搏擊運動就是種美學的較量。用自己所信仰而且每天精進的美學去碾壓對方所相信的美學。運動員根據自己的美學形成風格，透過比賽，在擂台上作較量。

我認為一個優秀的運動員透過刻意練習，是會在自身裡栽培出一棵「技能樹」。累積的練習讓技術核心的樹幹更茁壯。在每次練習的錯敗中，修正出枝節的發展方向，甚至產生出一些具創造性的枝節出來。而不同的技節之間或互相補足，或了解當中的相拒。

盧：其實你不用做到一個運動員的層次，就算是普通人、小朋友都是由經歷不同失敗而長出技能樹，串連不同的人生經驗再生出新的枝節。

處理恐懼帶來的焦慮

陳：總括而言，心魔源於恐懼，無論是初學者或是身經百戰的都
　　會怕輸。而怕輸似乎是有不同層次的，對於初學者而言，就
　　是很害怕自己跟輸扯上關係。到中後期，當失敗時，會不自
　　覺怪責和埋怨自己未盡全力去練習，走入自我實現的旋渦。
　　而當我們已身經百戰，經已懂得重視過程多於結果，但比賽
　　的本質正是輸贏，很難一時之間叫人放下勝負欲。若我們能
　　調整心態，相信練武是一個持續的過程，嘗試栽種自己的技
　　能樹，便能放下不少恐懼。如袁文俊所說，拳擊本是一種格
　　鬥美學，而「美」本身就難以生硬地比高低。不論是哪個階
　　段都好，也總會害怕跳出舒適圈，恐懼改變。若我們任由對
　　失敗和改變的恐懼生長，它便會隨時間互相助長，愈生愈大。

　　當一個人面對恐懼時，我們自然會產生焦慮，而每個人處理
　　焦慮的方法也不同。其實在平時練習拳擊時多覺察身體的反
　　應、情緒和想法，有助我們習慣活在當下，減少焦慮，可算
　　是一種動態的「靜觀」練習。

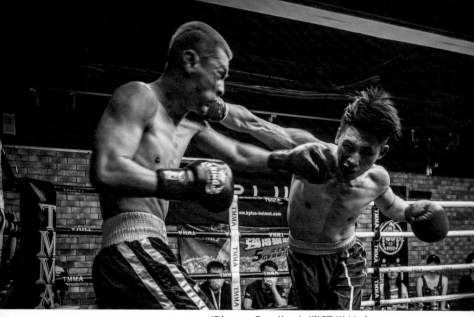

(Photo Credit: 台灣踢拳協會)

前言

　　上篇《降魔－拳擊選手的內心掙扎》討論了拳擊運動員面對著甚麼「心魔」，以及如何克服。除了核心的內心掙扎外，原來日常生活中都有無限的騷擾，這些「擾」仿如妖魔鬼怪般，不停地誘惑拳擊手，讓他們偏離目標。究竟拳擊手在二十一世紀，這個社交媒體泛濫、流行觀看少於一分鐘超短片的時代下，面對著甚麼騷擾？而這些誘惑背後是一套怎樣的世界觀？原來不論是拳擊手還是一般大眾，我們都時時刻刻在「伏擾」......

陳鈺瑜
(RTHK CIBS《睇動漫學心理》主持人、香港大學精神醫學（思覺失調學）碩士優異畢業)

袁文俊
(Strike Boxing Club Head Coach)

盧敬之博士
(文武之道實踐學會會長)

伏擾－喧鬧世界中的連綿微搏擊

本文為三位來自不同界別的武術愛好者的討論。

陳鈺瑜（以下簡稱「陳」）

袁文俊（以下簡稱「袁」）

盧敬之博士（以下簡稱「盧」）

何謂伏擾？

陳：上篇《降魔 – 拳擊選手的內心掙扎》中提及過在瞬息萬變的
世界中，心魔使我們恐懼跟他人比下去。《伏擾 - 喧鬧世界
中的連綿微搏擊》則詳細探討日常生活中不斷出現的騷擾，
及如何戰勝他們。簡單而言，《降魔》聚焦在內在因素，《伏
擾》討論外在因素。

袁：騷擾的「擾」是與妖怪的「妖」同音。其實練拳時的「擾」
就像是一些分散你集中力的誘惑。

生活習慣

袁：對於很多初學者來說要控制身體素質，例如節食減磅，並不
容易。誘惑在日常生活中經常出現，例如朋友邀請你出來吃
飯，你看著朋友們很高興地吃放題火鍋和飲酒，但你就是要
控制食量，自成一閣。現在的我就好已經可以練成到聞一聞
火鍋的香氣就當食完了。

陳：可以想像一時之間要改變飲食習慣，克制食慾絕不容易。

袁：一時之間要大減當然不容易。很多初學者為了打比賽，在短時間內作出巨大改變，然後比賽過後就狂食。瘋狂操練、大量飲水、節食減磅讓他們感到很熱血。比賽過後就覺得解脫，非常興奮，與朋友瘋狂慶祝。也許看到自己瘦了七公斤，很有儀式感。但這並不是一種長期做法。運動員可說是一種身份認同，良好地控制體重作息，本是一種習慣。不應該是平時沒有紀律的生活習慣，然後去到比賽才突然大躍進。

盧：或許全心全意地長期投入，就很容易見到自己的限制，令人生畏。

袁：也許最令人恐懼的就是自己為自己設定的限制。就像你覺得自己六十歲已經很老，就永遠不會搭出第一步。其實如果你六十歲開始武，你八十歲時就是一位有廿年經驗的資深武者了。

陳：懷著「成長思維 (Growth Mindset)」，相信無限可能性，相信努力可帶來進步，專注向前能夠走過不少騷擾。

袁：有很多年輕人會為自己立一些量化的目標，例如一定要 10 秒內完成跑 100 米、戒掉吃澱粉、7 點後不再吃東西。但我的目標只有一個，就是要好過之前的自己。我有幸成為香港冠軍，但我未必能夠成為世界冠軍，不過我一定要贏過昨日的自己。把重心放在戰勝自己上，其實也是一種生活態度的選擇。

旁人想法

袁：當年我在亞青盃拿到銀牌後，大家都讚我是天才選手，叫我轉為全職選手，叫我到很高水準的廣州體院接受訓練。但當時的我不想只做運動員，還有很多事情想做。不過當時我都有嘗試天天接受訓練，更去了參加亞錦賽。當時，同場有四、五個奧運金牌選手，四十多個國家參賽，然後我第一個初賽已經出局了。

因為拳擊是很高強度的對抗性，所以我需要對手才能練到。然後屈指一算，拳擊運動實在難以在香港發展，所以我放棄了當選手，但一路有繼續做教練。一路教學生的時候發現香港的拳擊發展很像到了樽頸、停滯不前，一路未能夠發圍。所以我在三十三歲復出了，我相信香港拳擊是可以再進步的。那時我開始發展自己的系統，即我上篇所說的「技能樹」。我漸漸克服一點我本身克服不了的東西，然後開始明白其他人還有甚麼進步空間。我們本身未必能夠像其他國家隊般又快又大力，但我會不斷嘗試想辦法解決又快又大力的選手。

到我打海外賽時，我都是打定輸數的。身邊不少人說我三十多歲才復出太老了。我當時也覺得自己廿多歲時是高峰，但出去打還是輸，沒理由現在會贏，但我還是抱著可能會輸的心態去學習去打，慢慢蒐集了一些技巧，知道那些有效和無效，漸漸建立自己的「技能樹」，知道甚麼技巧在亞洲是管用。

你如果做任何事，都是為了輸贏，當你知道自己很大機會輸的話，你就甚麼都不會做了。但你可以在練習的過程間建立

到一個可以傳承的系統，讓我們傳承技藝，整個群體一同進步。當去到這個層次的時候，「擾」便會變得很小了。

盧：算不算是一個你要面對的心魔呢？

袁：這些算是外來「騷擾」，因為評論你的人們他們本身自己也不明瞭你的狀況。有時我們也要學習對沒有用的批評一笑置之。

陳：所以家人、朋友，甚至社會怎麼看自己，花那麼多時間做一樣東西等，都是一些追隨目標上的雜音。

盧：當意志力低、身心皆疲的時候，才會被那些鬼魅魍魎影響到你。

過份簡單化

陳：也許對於精英運動員的你來說，已經降伏了很多妖魔，好接近「西經」了。但如果我們大眾化一點，對於還是西遊記頭十集，剛起行去實踐自己目標的人或初學的學生來說，你觀察到他們會面對怎樣的「妖」呢？

袁：現在 Instagram 很盛行吧，我觀察到很多人喜歡看 Highlight，他們很喜歡看拳星們最耀眼、把對手打倒的最後一拳。他們著迷於國際賽事的冠軍，在最後的一分鐘或幾十秒間，連環快打、把對手打得落花流水，非常瀟灑的畫面。若套用於其他運動中，就像報紙把球星入球一腳影下來一樣。但你都知道足球隊伍能夠進入一球不是一個人三十秒的努力，而是入球之前整隊的努力，包括如何控球、傳球，及比賽前整隊的練習和飲食控制，超過一萬小時的努力才促成這三十秒的突破。例如曾經有新學生展示一條數十秒的片段，問我可否教

他這招。我感到很驚訝，他知道要做到這些動作要經歷幾長的訓練嗎？後來我發現現在很多人也是這樣，覺得練武就像是打機般，是可以一招一招地速成的。

陳：不只在拳擊，看來整個社會也有此趨向。似乎我們看影片的習慣引導到大眾過份簡化的趨勢。我們以前都會有耐性看一小時的劇集，但自從 YouTube 出現後，我們開始習慣看只是幾分鐘至十多分鐘的片短片或「微電影」。直到近年，TikTok、YouTube Short 和 Instagram Reel 等只有三十秒至一分鐘的超短片席捲全球。這個變化促使我們要不斷把最有爆炸性、最精彩的片刻濃縮在短片中，以留住觀眾的注意力。最後，我們似乎也習慣了以三十秒理解一件事，亦習慣了以過份簡化的三十秒去表達自己。配合社交媒體出現，很多人也只希望在社交媒體中表達自己最正面、陽光的一面，不自覺不斷和人比較，產生不少焦慮和自卑感，甚至會追逐虛榮來肯定自己。種種因素令大眾都不禁過份簡化了現實生活，甚至是人生，而忽略或逃避了過程。若「生活習慣」和「旁人想法」是已經存在己久的「千年老妖」，「過份簡化」可算是妖孽中的後起之秀。

袁：人們很多時看到鎂光燈下的華麗，卻看不到背後一個人在漆黑中默默的刻苦練習。就是像打機一樣，他們會拿出某世界級選手的三十秒，問同學能否做到這個動作，然後同學又會再開另一個 Highlight 出來問對方有沒有練過這招。我當時聽到也感到很無奈。他們沒有種植出自己的「技能樹」，只是在看著別人的技能，就像在商店裡用五個金幣買技能般。

盧：他們也要有個能力分析自己的體格和技術能否打出哪個招式吧？所以為何我們需要一個教練，幫助我們察覺自己看不到的部分 (self-awareness)，和帶領我們練習。

袁：因為我們的視覺就很多時被 Instagram 上的光輝的畫面衝擊，然後慢慢變得不太了解自己。就是剛才你說，為甚麼一名初學者會覺得自己能夠學到世界級選手的絕招，就是因為他們根本不知道整個拳擊的系統是怎樣練習上去，亦都不清楚自己的限制，以及如何衝破這些限制。他們甚至沒有這個意識。他們不知道屬於自己的系統和風格是甚麼，只是看到別人的風格，然後以為能夠「買」到那個風格。

盧：不難理解他們這樣做的原因。與重新建立一個自己的品牌相比，當然是買個品牌回來經營比較容易吧。

陳：很明顯看到袁文俊的心態，與他剛才形容的人是不同的。袁文俊把拳擊作為一個長遠目標，然後有系統、扎實地建立上去。你剛才形容的人感覺似在電影橋段出現。就是一個平凡的打工仔遇到突發事件，所以他要在短促的時限內練武，經歷你剛才所說的高強度鍛鍊與節食減磅，激戰連場，然後家人、朋友、仇人一同為他歡呼，電影結束。也許訂立短線的目標催化了過份簡化這隻妖。

清單人生

袁：我想這個已經不是短視或遠視的問題了，而是整個意識形態。看來現在很多人也習慣了以一個商業角度去看自己和世界。好像有人會覺得只要你請了某世界冠軍回來跟你作幾堂的私人訓練，你就可以打比賽了，這合理嗎？我認為這某程度上也是浪費老師和學生的時間。雖然花的時間只是很少，但學的動作根本不能用於實際應用上，根本連個基礎都沒有。但他們就以為能夠在人生的清單上，剔了「拳手」這格了。

陳：這也讓我想起曾經看過某些格鬥運動課程的大綱，除了寫教甚麼動作外，還寫了「10 個必學打卡動作」。我相信那位導師也是真心熱愛武術，希望推廣武術文化的。但他也要做謀生，也需要吸引學生參加，而這個「10 個必學打卡動作」相信能吸到不少人的目光。

袁：哇，等我們也開個「10 個打卡拳擊動作訓練班」。(大笑)我覺得這種意識形態偏離了人本精神，武術根本就不是這樣操作，不是十個所謂打卡動作，而是整個系統。

陳：功利主義和目標為本的心態似乎在教人要為自己的人生寫張清單，剔得愈多格，「Package」就愈好。可是，人生的不同事情卻變得淺薄了。

袁：我認為很多人都習慣了以商業角度看自己。好像一件商品，要「性價比」高，越多功能越好。這種心態就是「妖」。人的功能固然重要，但追求人生深度才是我們作為人類的獨特之處。

盧：有時不知道那些追逐剔格的人是在追逐甚麼？感覺他們內心頗空洞的，他們參加很多活動是追求甚麼呢？覺得好玩？想結交朋友？還是為了填補內心的寂寞與自卑感？很像怎樣都處理不了他心裡的問題，然後只是不停地向外尋找刺激。而且我發覺如果你很認真去做一件事，你才會吸引到一些比你認真的人來跟你有深度地溝通，並有所提升。

袁：「清單人生」這隻妖怪不單是影響學習和理解事情的深度，更是開始讓人習慣不去反思便去行動或學習一樣技能，然後以為自己就學懂了，可以剔一格。例如，現在流行拳擊，你學了所謂的「10 個必學動作」，就以為自己學懂了。有一天拳擊不再流行，但因為你之前未經過思考，所以你未必能夠找到一個系統來讓你把某些拳擊的技巧應用在另一些武術

上。如果你們學習拳擊，只是為在 Instagram 上發出一張帖，那學習拳擊對你往後的人生便沒有影響了。但如果你懂得在剔了一格後，去反思、建立一些屬於自己的東西，這便能夠讓你的人生變得更有厚度。例如，被別人打會感到痛楚，是甚麼程度的痛楚呢？那種痛是怎樣的？是疼痛還是酸痛？為甚麼我要承受這種痛？原來因為你未來想打比賽，原來因為你想變成一個更堅強的人。當我們透過不同的經驗與挑戰，便能漸漸明白自己的目標和承受能力。這些反思都是能夠提升我們人生的深度。

未來展望與總結

盧：你拳擊生涯退休之後，你希望人們是怎樣記得你？

袁：我估就算打比賽的生涯完結了，但我還是會一直學習。除了拳擊外，我還有興趣學習很多不同的武術。這是一個很有趣的體驗，因為在拳擊我可能已是老手，但其他武術來說，即使我有根底也是初學者。就像和自己的初心溝通的感覺。另外，我希望建立一個非商業的拳擊平台，令純粹地喜歡拳擊、想提升自己的人可以在沒有商業主義的影響下，盡情地練習拳擊，亦希望推廣至更多人學習拳擊。

陳：所以總結而言，我們每天的生活上也會遇到很多妖怪，即來自外間的誘惑。所以除了在擂台上的激戰外，我們的內心每分每秒也在參加微型的搏擊，每一次的選擇也在面對誘惑，每一次的選擇也是讓我們更加了解自己並且進步。不論是生活習慣和旁人的想法，還是過分簡單化和清單人生的心態，都會令我們在選擇時，走向方便和輕鬆的方向。但若我們能夠時時刻刻退後一步，開放地反思自己內心的需要和欲望，誠實地面對自己，我們也能夠有意識地依從自己目標作出無

悔的選擇，過活一個有厚度的人生。

Photo Credit: KA Lau ; photo provided by VAMOS à LUTA

Photo Credit: KA Lau ; photo provided by VAMOS à LUTA

選手體能課

關於比賽的覺悟
(比賽即日過磅篇)

袁文俊
(Strike Boxing Club
總教練)

　　體重要控制好，用一個月去準備，唔好最後一星期先黎減磅。養好每日量體重既習慣：

1.　每朝起身去完廁所量 -- 叫平磅 (walking weight)；

2.　練習前後上磅，量下出汗前後既分別，亦訓練自己成為容易出汗既體質 (所以你見我成日都長衫褲訓練的)；

3.　需減 3kg 以上既選手，應賽前（最好最少一星期前），量下自己「空肚磅」既重量，即只吃 * 輕量早餐（如一碗豆奶麥片加堅果，生果），成日就只食輕食同少量水，訓覺，第二朝起身磅。睇下無「多餘食物」既體重係幾多。大概有個預算，係賽前既星期六重覆一次，星期日朝早比賽過磅。唔建議長跑減磅（脫水時做劇烈運動容易對肌肉纖維造成損傷）。最後既減磅數必然來自水份，長衫褲，溫度 25 度以上跳繩 15 分鐘以上更加有效果。要出汗，重要嘅係溫度、時間，大於運動強度。

出賽最低要求：

離賽期前四星期前通知。每星期練習時數最少要達 8 小時以上。三堂恆常課或兩堂恆常課 + self-training。

每次練習要設目標，理解自己練緊乜（唔明問下教練或其他人）唔好發夢、hea 練。

習慣練習後以 sparring 做驗證，再自行練習做檢討，唔明就問。習慣對打節奏，主動搵唔同既對手練習，有強大既師兄弟妹一齊練，又有打氣團隊，就算唔贏，都唔會輸（所謂既輸唔係比賽既分數，而係對自己既追求，自己 set 既目標，自己要達到）

Boxing is not a game，but a battle.

2023-3-19 2:00pm
地點: Strike Boxing Club
項目1: 交流練習賽
項目2: 館際賽

館際交流賽 選手招募

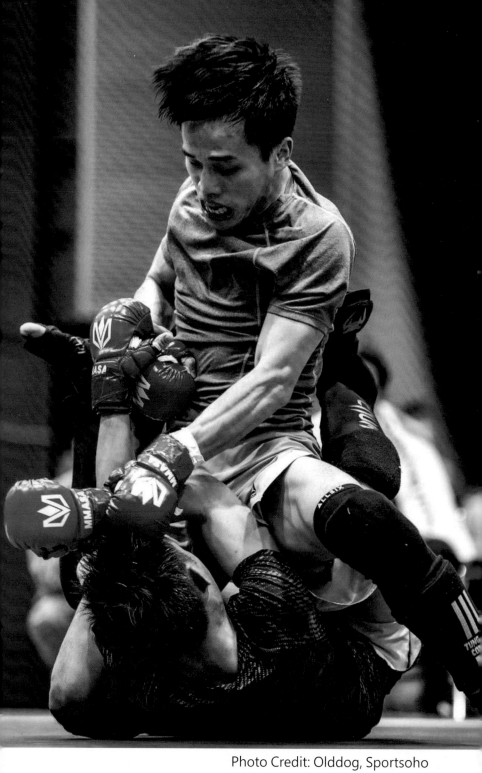

Photo Credit: Olddog, Sportsoho

附錄：

2023 香港第一屆 MMA 綜合格鬥大賽

　　由中國香港綜合格鬥運動總會 (MMASAHKC) 舉辦的「香港第一屆綜合格鬥冠軍賽 2023」已於 12 月 10 日假灣仔修頓體育館圓滿舉行。是次賽事匯聚了二十二位拳手，分別於七個組別進行對戰，經過十二場激烈賽事後，近乎場場見血，最終誕生出七位冠軍。

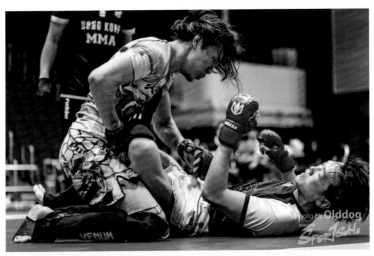

以術明道

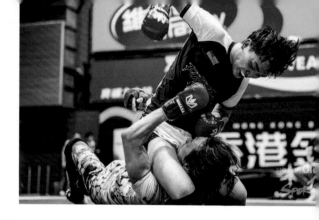

筆錄（一）

Day Yuen（袁文俊）
(Head Coach, Strike Boxing Club)

我跟 RJ 的對決，安排在最後一場，是壓軸呢。

第一回合

甫一出來，RJ 確實想跟我互拳。我從他的初賽中補捉了他右長拳頭擺的大概位置，立即打出左勾 cross counter 接右上勾做反擊，Bad landing。但 RJ 立即改變策略撲過來。不是說好了用拳頭決勝負的嗎（笑）？

我來了記 superman punch，打不中。他順勢貼近用 close guard 強行帶我落地。

他好像很善長三角絞，很絲順地在我打算砸拳時成了形，而且很快 sweep 做出 mounted triangle。比起 choke，我更怕他攻擊我有傷的左手，所以先保住左手。再側身從下方 escape。但柔術啡帶超強的他，轉身便拿了我背。那些砸拳我完全沒問題，因為拳擊精靈跟我很友好（笑）。之後我強行站起來（這個練習很少，做得很慢呢）。

被他做了個超漂亮的 Harai Goshi（腰掃）。但就是太漂亮，我完全感受到力流，我好像第一次，可以順著摔的方向做出

sweep，爬了個 close guard 上位。比起回到站立，我更加記住了他說的「用拳頭決勝負，我會用 GNP（砸拳）」。精神又逼到有點失控的狀態，我不斷爬過去想砸拳。有兩拳有手感。但還是練習量不足。打中應該要順著過防禦（pass guard）呢。回合鐘聲響起，我還在笑著。這個運動真的好瘋狂。

第二回合

　　RJ 沒依舊沒跟我拼拳（他戰過青柳克明之後進步了）。很快便做擒抱帶我落地（我還以為那個 cross face 擋得住，grapple 真的有很博大精深）。他又絲順地從 half guard --> mount --> triangle，而且同樣是 mounted 的。他在上位砸了一堆拳頭，但仍突破不了我有拳擊小精靈保護拳頭免疫屬性（笑 x2）。我又打側從下方逃脫，他則用頭做 base 固定，變成 reserved triangle，這個 move 已經把我的供氧給截了，但我當然謹記 Henry 師傅的教誨：「手腳的關節技要 tap，choke 是不用 tap 的。面向下方暈倒，不會被拍到樣子就好」（笑）。而且我聽到 Simon 的指示：打他！我勉強向上望找可以落拳的地方，原來 RJ 用來做固定的俊面就在我前面，我以整個背貼住地墊的姿勢揮

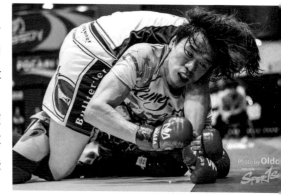

出左拳，其實拳質很低，但他有點驚愕，鬆了一下，轉了位置。我再奮力逃出來。之後在 dog-fight position，我不斷砸拳，但打擊點都麻麻。最後被他的用 wrestling 的技巧再次 sweep 到，他發動了些 GNP，但鐘聲響起。

進入第三回合

　　很劫呢（笑）。身為泰拳A組冠軍的RJ終於施展出他的高踢。可能體力已下降了很多，踢擊深度不太深，沒問題。很快他就做抱摔，我做了個 wrestling 了 move，把腳踢得遠遠的，之後拿住 over hook 進入 dog fight position，有了前一回合的經驗，修正砸拳的角度，有幾拳有手感。但 wrestle 的經驗不夠，沒阻截他兩手的連接，被推倒了。之後被他 back take，我期望他做我 RNC，讓我擋一下（可惜沒有...）。

　　之後到了場邊，需要 re-position。RJ 很君子，沒有佔我便宜（當年第二次參加修斗大會那個 RNC 是的很慘），回復一個 hook。

　　我發力掙脫了之後，回到上位，又不斷砸拳。RJ 也奮力掙脫，稍為 good landing 的只有一兩下。

　　賽事結束，完全力竭狀態。我們互相道謝。因為從觀眾的掌聲，我們應該打了場不錯的比賽。

　　恭喜我的偶像，本地最全面的 MMA 選手 RJ，成為第一屆中國香港綜合格鬥運動總會（MMASAHKC）的 Bantam weight 61.2kg 冠軍！

MMA練習會

Photo by **Olddog**

後記：

　　工作人員跟我說，RJ 拿拳套時，自己在默念：我會獻上我嘅所有！

　　聽到這個我真的覺得好感動。

　　我有成為新生代搏擊運動員的養份嗎？我想應該有的。」

　　比賽錄像：

https://youtu.be/XYayViXfFnc?si=aQQSrdZha8eTitJ6

筆錄（二）

鍾沛榮
（九龍柔術 荔枝角館教練）

　　感想：找回了打鬥的感覺！來互相傷害！

　　決賽是阿 Day 教練（5 屆西拳冠軍），這幾年一直在自己館裏討論，到底 Strike Boxing Club 的拳擊技術是否只適合打西洋拳賽事，到底能否應用在 MMA 上？ 我希望用我的拳頭來尋找

答案，結果第一拳就比阿 Day 打到 black jack。

在地面上，跟預期一樣，他進步了，沒有那麼容易 submit；而我退步了，速度和控制能力差了。在第一回合尾，我跌落了下位，阿 Day 露出了惡魔的笑容來打 9 我，應該是心諗：「輪到我了」，幾秒鐘聲響，佢狂人大笑，哈哈哈！令人不寒而慄。比佢嚇到我以為自己輸了第一回合～

出乎意料地強的是阿 Day 的地板拳發力，痛到仆街！ 很強的組合：站立上超強的拳頭 + 地面上的防鎖與 Ground and Pound，不放過每一個重擊我的時機。

未來我會繼續留在業餘 MMA 上發展，我仍然需要很多的經驗值，今次比上次在站立上更淡定，改善了某部分的缺點，仲有好多野想試口好好玩！

筆錄（三）

謝幸庭 /Simon Tse
(現役搏擊運動員)

看起來和拳擊比賽不同，是因為 MMA 框架很大，開放了很多可能性，即使是使用拳頭作武器的技術，轉身拳 / 跳起飛拳 / 地板拳 / 鎚狀等等等 ...

但就算看起來「不好看」（相對拳擊中打得好的拳頭比較容易看出來），精通拳擊在 MMA 比賽中也是享受很大的優勢，尤其是在細拳套薄護墊的加成下（當然指骨受傷風險也提升）我想特別讚賞 Day Yuen 教練的是，雖然是 61.2kg 量級的比賽，他其實是比過磅要求輕 1kg 參加比賽，而對手是從 69~70kg，減

下來參加這比賽的（亞洲比賽職業選手普遍的減磅幅度），所以實際比賽的體重差距非常大，而纏鬥或地板戰時受的壓力更加明顯，而 Day 教練是硬生生用密集拳頭搶回不少被控制及劣勢下的分數。

在 Striking 方面，我認為 Day 教練是比較出色，而且擋下了對方不少的腳拳攻擊下獲得優勝；在地板寢技，也極力多次防守到對方終結機會，這是心力鬥志的表現。

體能方面，打完打滿 3 回，不容易，而且還在準決賽 TKO 對手，是日賽事是唯一用拳頭達成的（應該都係 striking）。

技術方面，今場更關乎策略的問題，議題在於誰較能帶到己方擅長的戰場領域，如果成為全能格鬥士的好處是，是可以控制場上的時機，什麼時候進入什麼戰場。

武術修行與人生種種

伍智恒 (香港拳學研究會會長)

　　不少修行途徑，在修練內心的靜定時，都會在身體處於相對靜止的狀態下求取，例如佛、道、瑜伽的打坐；現代心理學的靜觀；或傳統武術的站樁（站樁是意拳的標誌性練習，日本稱為立禪）等，修練時習者的身體均保持相對靜止，有助入靜。這類型的修行途徑，可統稱為「靜中能定」(Static Stillness)。

在武術修行中，除了「靜中能定」 的修練，更有一種「身動心定」的狀態，身體不必保持相對靜止，即使處於動態中，內心仍能保持靜定。這種「身動心定」的狀態，武術界有一個概略的說法，唯鮮見深入的探討和完整的論述。本文會就武術修行中的這種「身動心定」的狀態，分作三個層次探討，並嘗試建立一套較為完整的論述。這三個遞進的修行層次包括：「動中能定」(Dynamic Stillness)、「亂中能定」(Reactive Stillness) 及「戰中能定」 (Combative Stillness)。

The Centre of Buddhist Studies of Hong Kong Chu Hai College x Hong Kong Martial Arts Science Association (HKMASA)

Date: 16.2.2023

Venue: Library of Hong Kong Chu Hai College

Seminar: To Experience Stillness in Movements

Speaker: Chairman of HKMASA, Sifu Sandy NG

透過武術修行，練習者在這三個層次的動態下，內心仍能保持自覺、澄明和安定。

第一個層次「動中能定」，是個人的修行。習者可緩慢、輕柔、準確地練習各種武術動作，期間全面覺察身體和四肢、內裏和外在的微妙變化。這種細意體會和認知身體動態的心理活動，在意拳的系統稱為「體認」功夫。透過慢慢感受身體的動作，有助激活神經肌肉的重塑 (neuromuscular re-patterning)，構建新的、更有效的神經通道來施展某一個或一組動作。詠春拳、太極拳、泰拳等，也有相似的「慢練」方式，而意拳則稱這種練習為「試力」。通過持續的動態「體認」訓練，習者的防守、攻擊和步法等，會因身心愈趨統一，以及逐漸放棄拙力（俗稱「死力」），而變得輕鬆自在。更重要的是，熟習了在活動中保持覺察後，習者即使作出迅速和爆發的動作，也能保持內心的靜定。這種狀態可稱為「動中能定」。

第二個層次「亂中能定」，涉及兩個人的互動。習者可請訓練夥伴放慢速度，從不同角度攻擊他。訓練夥伴在攻擊時，內心不存有傷害習者的意圖。相反，他嘗試幫助習者培養一顆觀察和無畏的心，讓習者在應對各種攻擊的干擾時，內心仍能保持靜定。各種武術的自由推手，以及不作預先編排的「留力」攻防練習，都是第二層次的訓練例子。這種能夠身處對方混亂而隨興的「留力」攻擊下，仍能保持內心靜定的能力，可稱為「亂中能定」。

第三層次「戰中能定」，則更進一步，涉及兩個人的搏鬥。習者在師傅的指導和穿戴必要的防護裝備下作實戰練習。實戰練習需循序漸進，保證習者的安全。練習初期，訓練夥伴不帶傷害習者的意圖，但卻盡量嘗試擊中習者。待習者建立自信後，訓練夥伴的攻擊速度，可以在師傅指導下，適當地逐漸加快，打擊力度也可以因應情況逐漸增強。最重要的是，所有的攻擊必須是未

經預先編排 (improvised)，並以斷續的節奏 (broken rhythm) 施展。當習者身心預備好時，可在師傅指導和作出適當安全措施下，和訓練夥伴作「不留力」的對打練習。通過持續的實戰訓練，習者即使面對他人嘗試以武力傷害自己，內心仍能保持靜定。如能達到這個層次，習者將能輕鬆閱讀對手的各種意圖，能截擊或反擊對方的攻擊，甚至施展假動作來製造破綻等。這種狀態可稱為「戰中能定」。

與當代生活的關係

以上是從武術切入作修行的層次。這三個遞進的修行層次，與我們的日常生活息息相關，現闡述如下。

第一個層次「動中能定」，是個人的修行，培養我們在活動期間保持覺察。很多時候，我們在行、住、坐、臥、飲水、吃飯、睡覺期間，都被千頭萬緒牽引，心猿意馬，內心不安住在當下。透過武術修行，習慣了在活動中保持覺察，我們便可在日用平常之中，仍能經常「體認」當下，保持內心的靜定，做到獨處時獨處，吃飯時吃飯，睡覺時睡覺。

第二個層次「亂中能定」，涉及和別人的互動，在當今急促的生活節奏中，外界的種種不斷打擾我們內在的平靜，牽動我們的情緒，令我們難以保持內心的安穩。武術修行讓我們培養出一顆善於應對各種干擾的心，時刻「體認」內心的狀態，當內心的安穩因別人的干擾而蕩漾或負面情緒開始湧現，便能立即覺察。覺察的力量十分強大，如光於暗室，只要一點覺察的燭光，即能驅趕心中的黑暗，恢復內心的澄明。

第三層次「戰中能定」，涉及別人嘗試傷害自己的情況。在日常生活中，我們很少會遭受身體的攻擊，但面對來自上司、同事、陌生人、甚至家人的心理襲擊，則並不罕見。透過武術的實戰修行，我們逐漸建立起強大的心靈和肉體，有助我們應對日常生活中可能遇上的身心侵襲。當有人嘗試傷害我們，不論是武力傷害還是心理襲擊，我們仍能保持內心的靜定，讀懂對方的意圖，並能在定中生慧，制定策略，未必需要「不戰而屈人之兵」，但最少做到「百戰不殆」。

總結武術修行可幫助我們建構一個心靈的立足點，讓我們擁有一顆穩定的心，讓我們面對壓力和挑戰時，保持冷靜和沉著。透過武術修行，我們培養出敏銳的覺察，隨時讓內心回到這個身泰心寧的立足點上，不被情緒吞噬，以智慧應對人生種種。

此外，適當的武術修行可以幫助我們面對和了解自己，改善自己的個性和心理狀態，讓輕浮的人變得沉穩；怯懦的人找回自信；暴戾的人變得祥和，具修正人心的作用。

再者，武術修行最獨特和寶貴之處，是透過實戰訓練，令我們擁有一顆堅強的心。這種內化了的不屈與強韌，讓我們有足夠的脊樑和內在力量去捍衛自我的身心，不被別人肆無忌憚入侵我們的邊界，有勇氣拒絕做內心不願意的事，盡量活得真實，忠實地表達自己，保存真我。

2023 年 5 月 20 日
於沃斯利文武齋

傳武的批評與爭議 ——「重張撬」理論

袁文俊
(代筆)

陳凱迪
(文武之道實踐學會-國際擂台戰術道席顧問)

傳武的批評與爭議

對中國傳統武術的批評，刀鋒口一直在於「能否打？」。

過去門派之爭，踢館講手，大多都以閉門進行，結果由民眾口耳相傳，以訛傳訛。有些賽果被扭曲，出現爭拗，有些則被神化，怪力亂神。現今錄像技術普及，過程、結果變得客觀明確，

以術明道

不容吹噓亂作。而網絡發達，世界各地不同賽制的搏擊比賽錄像，海量傳播，大大改變了大眾對武術的認知水平與想像。練習傳武過去大多用於日常防身保命、養生健體。與現今擁有明確賽制、勝負判定的競賽搏擊運動其實並不具有相同意涵。「能否打？」，在近幾年各式各樣的「傳武宗師 vs 搏擊運動員」事件中，為大家提供參考，在此不贅。

本人基礎搏擊運動專項是泰拳、拳擊和劍道。曾代表香港拳擊隊和泰拳隊出戰海外賽。現已退役擔當好幾位香港拳擊代表的競賽指導教練。亦習傳統武術多年，以研習內家拳為主。雖然每個人也因自身經驗而受到局限，但有幸傳武與搏擊運動亦有涉獵，望能分享自己一點指導教學的淺見，大家若能能從中獲益，則功德無量。

(Photo Credit: The Boxing Association of Hong Kong, China)

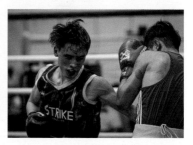

(Photo Credit: The Boxing Association of Hong Kong, China)

現今搏擊
競賽系統的主流

　　搏擊競賽運動發展成熟，格鬥好手的每年產量極多。技術、戰術日新月異，精益求精。而現今以全職訓練的菁英運動員為主軸的競賽環境裏，自然地建立了一種淘汰式的選拔機制。在眾多參與的習者中，挑選出基礎體格、體能、乎合該項搏擊運動優勢為前提進行培養發展。特別在舉國運動體制下，以可客觀測量的量化表現，進行汰弱留強。對留下的選手進行針對式的「加強」訓練——不斷強化當時競賽環境中主流獲勝的技巧與戰術。並在運動員短暫而有限的競賽生涯中去爭取比賽成績。

　　「加強」訓練的最大誘因是，搏擊是一種單項夠強亦可致勝的運動，例如拳擊選手 Manny Pacquiao 的連擊，MMA 選手 Conor McGregor 的反擊拳。舉國運動體制（如中俄）或是擁有成熟的競賽商業運動市場（如美日）擁有大量搏擊運動員人口的地方，專注於發掘並培養適合於「加強」訓練型的運動員，則有更高的效益。

以術明道

(Photo Credit: The Boxing Association of Hong Kong, China)

(Photo Credit: The Boxing Association of Hong Kong, China)

當然，長勝選手的強項會被對方團隊研究（所有競賽錄像都是公開的），做出削弱甚至無效化的針對訓練與戰術（Manny Pacquiao 被 Juan Manuel Marquez 補捉反擊時機，Conor McGregor 則被 Khabib Nurmagomedov 以擒抱削弱）。強項被削弱或反制，導致輸出效率下降，如被迫在不善長的戰術距離戰鬥、以特定的防守減傷之類，打破「單項夠強致勝」的情況，也是每個競賽團隊的日常課題。強項被削弱的選手，遇上以上情況就需要透過改善弱項的「補弱」訓練。搏擊運動很微妙，就只有最弱的一環被提升，才能提高整體水平。或開發其他的強項作「加強」訓練。簡言之，發展成熟的搏擊生態環境，訓練方針的優先次序為「加強」訓練，隨後才是「補弱」訓練。

而我則專注「補弱」訓練。原因是客觀的，因為香港的搏擊運動非常少。在政府必需以成績換取資助的方針下，資源非常少，未有條件進行上述主流國家級的選拔體制。香港在國際水平上屬弱旅，面對海外強手，還未有可以用來作「加強」訓練的強項，為提升水平，就只能在有限的運動員人數裡，盡量進行「補弱」訓練。而如何為搏擊運動員「補弱」就是我過去多年的課題。

　　搏擊運動，跟其他運動一樣，選手需要進行複合的肌肉操作來做出各種攻防動作。如果教練跟運動員，雙方都清楚並有能力精確控制每一組肌肉運用等人體力學去進行「分解式」的指導與訓練是某種理想。事實上，我們要認識肌肉結構與人體力學有一定門檻。資源並不豐饒的我們，難以再花資源時間去大幅提升每個人的學理水平。另外，就算學理水平足夠，亦不保證運動員對自己身體感知（內觀）水平足夠進行修正改善。

　　處於高抗性競賽環境下的搏擊，除了自身系統的調整外，亦有大量被對手干擾（承受對手打擊／阻擋／糾纏）的外在因素。有很多微妙但決定性的影響都發生於兩位選手之間。例如，力的流向、打擊效率、重心互動等，眾多難以量化但非常需要與運動員溝通的指導資訊。更重要的是，搏擊運動是以少於一秒作為反應單位，對於主力專注於自身獨立系統的「分解式」指導有很大限制，亦突顯了量化訓練未能觸及的短板。

（Photo Credit: 台灣踢拳協會）

以術明道

Strike MMA小隊

從傳武發展出來的教學系統

　　搏擊運動的攻防動作是非常基本的身體動作。正正因為基本，所以感覺簡單，一般詞彙的描述難以細緻，例如簡單一個對勾拳的批評：「手力太多」。如何界定手力？何謂多？可以用哪個部份的力量協作？等等。所以建立一個能夠容易與運動員溝通交流的語言系統非常重要。

　　我從研習中國傳統武術內家拳的過程中，嘗試借用傳武中的語境，以較文學式的指導去探索，彌補系統資源與運動員因學理及自身感知（內觀）不足的問題。既然不能以分解所有身體與力的細部，我則嘗試去建立一個抽象系統去作指導。表面是建立與運動員溝通的共同語言，深層是刺激運動員從抽象概念中，展開想像、加強內觀感知，從而達到調節、改善、突破。

重張撬簡論

　　我認為，身體每個發力的瞬間都處一個張力狀態（複合的槓桿作用與對稱力的結構）。我借用了三個詞以不同角度描述這個狀態，是為重、張、撬。

　　「重」，在自身層面來說，就是控制自己重心。在攻防發力過程中調整自己重心，做好重心分內的設置。在互動層面來說，就是調節自己重心「放重」於對手重心的關係。關於打擊力道、受力時的反應調節、阻擋對手發力（攻擊或轉位），以致借用對手作支點發力（攻擊或轉位）。讓運動員建立在攻防中，權衡地放置重心的想像與技巧，並留意對手重心的變化，預判對手的攻防動作。

　　「張」，自身層面，身體的張力結構。張力為一組對稱力：擴張力與蓄收力並存。離心收縮（直拳出拳線）是為張，向心收縮（大部份勾拳出拳線）是為蓄。互動層面就是影響對方重心的描述。張蓄除了直接打擊對方外，亦有爭取身體外部空間的用法。例如把拳頭伸出（long guard) 爭奪制空權的技巧。同時亦可用於爭取身體內在空間，擠壓、縮短肌肉、增取發力距離。以張蓄的概念，可以比較容易地跟處於攻防運動中的運動員溝通。例如某種拳種的揮拳動作出現失重或回不了手 (reset) 的情況，就可以獨立指出哪個身體部位張力不夠或蓄力不夠來調節。

　　「撬」，自身層面，自身與地面的槓桿關係。「力從地起」，撬就是身體作為施力點與抗力點，以地面作為支點時的槓桿行為。重心轉換過程，除了將重心腳轉換以外，亦是以地面作支點，調整整體捍槓點的身體內部移動。互動層面，就是打擊與守備時所改動的槓桿點。熟習此技的選手可在比賽中以「行散」（walking) 對手的防守姿勢進行破勢（collapse）。其中一個方

法是以自身的高手防禦（high guard）稍作下沉，接觸到對方防禦架勢時從下而上施力，破壞對手防禦結構。我會稱之為「撬對方」。在打擊著拳時，放重到對手身體，再以反作用力來移動自己，則叫作「撬自己」。

以上的描述並不獨有。特別是傳武中各門各派的自家術語，系統數量亦非常之多。如「吞、吐、浮、沈」；「掤、履、擠、按」；「陰、陽、剛、柔、虛、實、偷、溜」。但搏擊不同於文學，兩人搏鬥必然出現客觀結果。《一代宗師》中的著名對白「世界之小，不過拳腳纖毫。世界之大，大不過一個想法」、「今天不比武功，比想法」中的想法是廣義的，但當中的狹義也至少亦必需符合，能否驗證最基本的科學原則，也就是更為人熟知的一句「功夫就是兩個字，一橫，一豎」。抽象系統的描述必需以客觀的技巧來具現和驗證。所以我非常專注於運動員之間的對練。以限制的條件下對練摸索技巧為引子，循序取消限制，回到原本的競賽框架下跟相若的對手對練，檢驗成效。

以「重」作例子，門外漢在競賽中的語境，大多停留於「打快點！」、「打密點！」、「打重點！」等。基本上跟「打中對方」和「不要被對手打中」等無稽指示並無二致。「力從地起」，在自身體重無法放好，做到動態平衡前，就無法打出有效打擊。只有專注於自身體重的力量轉移（以地面／擂台面作支點，推拉身體部位）才有條件出手攻擊。所以打擊的快／密／重，只是結果而不是手段。叫運動員直接達到結果是毫無養份的指示。激烈的競賽環境裡，雙方選手都會不斷作出攻勢破壞對方的平衡，從而再作出傷害。指示運動員，每次被著拳時，調整自身的「重」，去接穩／卸去對方的打擊力度，不要因為急於發動攻擊而過份將重心拋擲向前（或後）更為適切。

透過觀察對手的慣常攻擊拳線（勾拳拳線大多從兩側，直拳則從正面）而調整自身的重心作對抗，為打出更有效（快／密／重）的攻擊鋪路。

實際例子，面對善長以左勾拳作第一攻勢的對手。很多人會直覺地以為，放重於右邊作防守會較有利。但這樣會令對手的左勾拳著拳效果大增（硬接），令自身重心較易被搖動，不利於反擊。但換成將防守重心置於左邊，以右邊身體的韌性（相對地放軟）吸收勾拳的衝擊力，最後以左邊體架停止對方拳勢，再進行反擊則可大大增加反擊速度。平常指導練習，讓兩位運動員，進行類似太極「推身」。由感受極慢的推力開始，提升自身重心對外力的感知，盡量拉慢重心轉移（從左到右或前到後）增加受力時自身張力變化的經驗。習慣後，便可循序漸進，趨向真實打擊時的速度及深度，從而形成肌肉記憶。

打擊力道＝質量乘以加速度（F=MA）是個常見的物理學說法。

搏擊當然離不開物理限制。一般直覺地會想到改善加速（A）的部份。其中有以拉手或大幅度扭動上身打出拳頭，以增加打擊線的距離，盡量令拳頭加速的想法。但大幅度揮拳，比較消耗氣力，亦不可能做出太大的打擊密度，而且拉手或過度轉向的動作會帶來防守風險。

以術明道

其實，質量（M）也是非常重要。質量除了是自身體重這種絕對因素外（所以搏擊比賽才分量級），還有一個可變因素——身體結構（體架）。大量可動關節跟軟組織（肌肉筋膜）所組成的身體，由不同的張力結構（對稱力）維持。甫一改動當中的張力結構，就可改變力傳導的效率。例如，繃緊的結構受打擊時，力量就會被高效傳導（較短的撞衝時間，f=mv/t，製造出更大的撞擊力），影響重心，甚至被打出傷害。

相反，調整張力結構，以保持柔軟的體架去防守，則可以拉長撞擊時間，減少影響及傷害。從攻擊方層面來說，除了增強肌肉的最大加速和以大幅度拳頭增加打擊距離外，亦可從調整自身的身體結構（體架）來提升打擊力。在一般有發力空間的情況下，直拳的打擊主要靠擴張力。但在近戰距離，甚至零距離下，沒有外在距離作加速，就可以蓄收自己的身體結構，為短拳提供打擊距離。改善每次在近戰時，運動員會拉開手出拳，暴露防守風險的壞習慣。短拳所需要的身體內在打擊距離，就是動能鏈 (kinetic chain) 的長度。理論上，在發力瞬間得到愈多的肌群參與，就能產生較強的輸出。所以有「力從地起」的說法。

在提升動能鏈的發力技巧上，改善運動員的協調性的說法過於粗疏而籠統。透過以張、蓄的概念可以對運動員作出較細緻的描述，調整身體各部的出力方向與比重，理順動能鏈，提升效率。從抓地的腳底，旋轉與推拉的下肢肌肉、通過盤骨轉移到整個上身（涉及頭頸肌肉的參與），以致打擊點的拳頭，整個過程中，都能以對稱力的角度作考慮與調整。（當中又涉及肌肉輸出比率的、主次等因素）例如，很多初學者打直拳時會過度向前拋擲重心，打不中對手後，會失重心撲前，不利於回防或再次組織攻勢。此時，指導運動員每投擲一拳都應該有一對相反方向的力量作拉扯，會擴展到運動員對於出力方向、肌肉輸出比率與增加身體部位參與發力的想像。



其中一項經常聽到對擊運動的批評是，賽制中有很大的規範，這種「體育化」的搏鬥導致很多有效技術的流失。然而，以拳擊為例。因為合法打擊武器就只有拳頭，相比起踢拳、泰拳、MMA 等搏擊比賽，拳擊有極大的規範。但在手段有限的環境下，技術必然趨向精緻。打擊點只有拳頭，所以盡量增加其他身體部位動參與，疊加動能鏈內的力量傳遞，上段已提及。但來到可打擊範圍只有頭與上半身的正面、側面這被動規則，反過來看就是說其他位置如下肢、臀部位置被干擾及打擊的程度也比較少（相比起有踢擊的踢拳、泰拳和經常在地上對對手做出臀部控制（hip control) 的 MMA）。所以拳擊選手會盡量以這些不能被打擊的位置去增取優勢。行散 (walking) 對方的防守重心是其中一種。

「力從地起」，對手體架的張力結構需以地面作支點來進行防守調動。只要破壞其結構就會削弱對方的防守效率，提升自身的打擊效率。將自身的防守姿勢降低，用槓桿原理從下而上（或左右）撬散對方，打擊效果就會增加。同時逼令對手消耗額外的體能去做重心調整、忙於保持平衡，相對地亦增加了自己的打擊機會。這種關於「撬」的運用，細緻描述了壓迫型選手的技巧、策略與身體狀態。對於遊打型選手的狀態描述，則是透過觀測到對方的重心，巧妙地以對方身體作支點做成「撬自己」的自身移動，保持距離控制，選出自己較有優勢的戰鬥距離（一般是外圍）。以對手身體作支點移動，和選手自己以腳部移動的不同，安排專項練習，選手 A 伸出拳頭以選手 B 作支點，向前推直，將自己推開。效果會跟用自身以腳作支點有明顯差別。幫助運動員提升自身感知（內觀）的能力。

以上三段是重張撬的補充解釋，以當中所描述的攻防技巧某程度是互通的。這回應了「身體每個發力的瞬間都處一個張力狀態」。我借用了三個詞去以不同角度描述這個狀態。

以術明道

　　傳武中的口訣是豐富而富感情的形而上描述，對我指導運動員練習提供了很多養份。有效刺激運動員對自己身體的思考與想像，擴闊對身體的感知（內觀）。正正因為這部份的指導，與運動員的想像與感知是抽象和內在的，所以必需透過對練進行驗證。礙於運動員或會出現對自己過高或過低的評估，教練的交差評估就變得非常重要。其中一方認為有問題，就可以透過其他的技巧驗證來掌握問題所在，因為「重、張、撬」三種描述是互通的，所以在教導時有互補作用。

　　搏擊問題，搏擊解決。理論只是一種溝通工具，累積知識、練習方法的充足條件，而驗證是變強的必要條件。共勉。

阿言　Connie　Tony
香港冠軍準決賽選手
阿崎　阿天　阿鋒　Pasa

靜觀懊悔

袁文俊
(Strike Boxing Club 總教練)

輕鬆簡述背景：

拳擊專項開始練巴柔，拳擊既最放鬆狀態，對於巴柔黎講都係算緊，練習到有點成果，又因為太鬆對練時發生左 D 意外。小腿腓骨斷咗。非常罕見既意外。

處理傷患

物理創傷處理：

理應尋求客觀性既病況確認。例受傷部如疼痛、活動困難，追求客觀性確認，如 X 光、CT、MRT 等。 不支持憑經驗目測、經驗朋輩判斷之類。

以我為例，描述當場情況，意外令右腳小腿的腓骨扭斷性骨折，但就誤以為是腳踝的 ligament 或筋鍵撕烈傷。

必需儘快開刀做手術。

試過鎚狀指，看針灸，延醫。

精神上處理：

懊悔 > 痛苦 > 悲傷 > 憤怒 > 失望

懊悔：

承認雙方都有責任，判斷是惡意或是意外。如果是前者，那就要好好考慮是否繼續跟對方練習。後者的話，討論避免、修正的方法。

所以最先決的條件，是坦誠。不要因為害怕，而逃避責任。雙方應該在情緒平和時進行覆檢 (review)

痛苦：

身體上的痛苦，每個人的承受能力不同。因病況有時會反覆，有些情況是手術前最痛，有些則是術後（或術後的不方便更為煩人，即係慢性痛苦）。時刻判斷，自己的承受能力，尋求幫忙。不少緩減痛苦的方法，例如臥床（如果你有不舒服就可以入睡的能力），靜觀，內觀自己的傷患。亦可減少憂慮，舒緩精神上的負擔。自行摸索一下身體，進行伸展（粗疏來說，都是不會增加痛苦為前提）。當然也有物理治療，跟藥物等醫療手段（那就要咨詢醫務人員）。

悲傷：

　　負面情緒，有各自的處理方法。分享自己的做法，也就是活在當下。因法無法練習而退步。之後復健會否需要花很長間。整體水平會否永久性地受到限制次類的，無謂的空想總是會有的。但只要著眼著當下的計劃，就會比輕沒空想這些。以集中做好每個小步驟，去驅逐負面想法。

憤怒：

　　有時候情緒會突然感到憤怒。想歸因問責。但像面對懊惱一樣，判斷是惡意還是意外，之後決定後續行動，不要空轉、情緒內耗。

失望：

　　運動員有規律的練習生活被打斷。有人笑說會得抑鬱症。

　　我試著把精神分散到別的事情上面。老實說，以前每天都會看的搏擊相關資訊，這陣子亦減少了許多，避免「觸境傷情」（笑）。

大道至簡：
功夫中的對稱與無常

莫家泰

　　中國功夫源遠流長、五花百門，流派分家極為複雜。其中理論及動作要求各走異徑，如詠春著重三角及直線，八卦掌多走弧線，蔡李佛以外門掛捎插為主線，而其他廣東功夫又以短橋內門為主。亦有以剛勁為主如洪拳等外家功夫，及以陰柔為主的內家拳派。但究竟當真實面對敵人攻擊時，那一種形式才最有效？重點很可能只是：

　　「如何能持續地應付對手的變化？」

　　在真實格鬥中，要面對的是無盡的可能性。對手不會按你的意願行動，亦不會按照套路出招。而世上沒有一種動作形式可應付所有攻擊的可能性。所以每當你要按照對手當時動作位置而再在你的「招式庫」中選擇最佳回應動作時，對手已經轉換成另一動作攻擊。除非你是漫畫中的「閃電俠」，否則你永遠只可依賴反應，比對手慢了一步。

　　因此，在面對格鬥時，真正要應付的不是靜止一刻的動作，而是持續中流動的變化。不止在武術，日常生活中我們都必須處理「無常」，在無盡變化情況中理解事物的共通性，才能在瞬息萬變中運籌帷握。由於這種「共通性」是要處理不同招式變化，所以應是一種無形的原則性「道理」，而非有形的「招式」。

　　在與對手互動的主觀視角中，外在的情況不能由你控制，但事件變化的「常」與「無常」只是不同主觀視界的分別。當你在

每一個瞬間的視角看，外面的事件是「無常」/「動」，但當你在時間伸延的視角觀看外面事件的脈絡，則成為「常」/「靜」。當掌握在「無當下時間」的狀態下則自然順應對手外在的變化脈絡，進入一種「動中靜」的境界。在瞬間萬變的人生中尋找平和靜樂，亦是習武者追求的重要目標之一。

自然萬物的變化其實都是根據一些法則運行，這些是變化中不變的部份。其中「對稱性」原則是重要的一環。就如太極生兩儀，每一個動作必有分陰陽。如對手向你施力(陽)，你必須將力收留(陰)；反之，若對方收回(陰)，你必須進力(陽)，雙方之間的力角保持「不丟不頂」，過程中雙方形體上的變化透過「對稱性原則」轉換成「沒有變化」，而不需依賴反應去處理。再則，自身動作在轉換中亦應時刻保持對稱不變，如詠春的動作中，必需保持「一橫一直」，或則一邊手橫一邊手直，或型橫力直，或型直力橫，在不停轉換下保持「中線」就是「對稱性原則」下動行的導向。保持對稱性令面對無限的可能性中形成有限而可執行的指引。追求簡單操作亦是武術甚至生活上追求「以簡馭繁」的精髓。

簡單是美。

如奧坎的剃刀(Ockham's Razor)邏輯學說：「切勿浪費多餘功夫去做本可以較少功夫完成之事。」「一代宗師」中詠春的「三件頭」比「宮家六十四手」簡單。功夫是大同，到最後只是兩個字：一橫一直

詠春手法中的橫直交替，就如自然界中直角的電和電磁所形成的電磁波一般，是對稱性原則的展現。

道：以拳擊作理解

袁文俊
(Strike Boxing Club 教練)

黃雅文
(Strike Boxing Club)

　　我是袁文俊，是拳擊運動員，從事業餘（非商業）拳擊運動22 年，算是香港其中一位最強的選手。原因不是我的天份，而是我真的鑽研了這個運動很久。拳擊的好處就是當你持續比賽，你會知道自己的水平。我在早期便入選港隊出戰亞洲青少年拳擊錦標賽，所以目標一直放在海外賽。

香港拳擊的水準其實還是很差，不用說世界級，亞洲水準都很「搻車邊」。我比賽了 22 年，疫情之前去了馬來西亞檳城，才第一次取得國際賽的金牌。過往四年參加這個比賽都只是取得銅牌。香港拳擊隊的國際獎牌也是寥寥可數，所以說香港拳擊水準真的不是太好。

　　今天想跟大家分享一下練習的哲學、心態，因這個時代很多東西都很糟糕，大家都過得很艱難。而我在拳擊學到的一些哲理，用以面對生活、糟糕的世界。

　　小時候，單純想變得強便就接觸了拳擊，剛開始學的時候，便會進而思考及探索什麼是「強」。時至今日，有不少人在練習時，也會問我有沒有忘記初心。其實一直以來我都很清楚自己在做些甚麼，為甚麼而練習。人總很喜歡幻想很多事情，把東西浪漫化。幻想及浪漫化是一個很好的動機，但純粹幻想並不能令人堅持下去。我們開拳館時，一年當中也有不少人衝進來跟我們說要做一個職業拳擊選手，要做世界第一。通常說這兩句說話的人都留不久，很快放棄。留下來的人多數都是默默練習，發現自己的問題再加以改進，慢慢地變強的人。所以我們如果要做一些比較大的事情，不要只顧着浪漫化，只需要追求比昨日的自己強一點就可以了。所以就是說不能一下子就把目標放得很遠，要的就是設很多小目標給自己堅持。忽略小目標就很難成功，這是老生常談的哲理。

　　拳擊好玩之處在於，你在擂台上，對手和你同體重，經驗值也差不多。所以無論你團隊有多厲害，鐘聲一響，擂台就只剩下你和對手。拳擊贏和輸的灰色地帶比較少，這和生活上的經驗不同。例如，工作上縱然你很努力、付出很多，有時候不合客人口味，甚至純粹因為無能上司看不到自己的貢獻。雖然拳擊比賽也會遇上一些裁判的錯誤判決，但是在拳擊的世界，你會知自己是

贏抑或輸。因為拳擊是有實際傷害，你打的一拳重不重、應不應，你用的戰術能否克制對方等，是十分明確及具體。這亦需要面對自己的真誠。這對我的生活十分有幫助，對我來說，日常自己無法控制的灰色地帶可以忽略，明確、具體的東西可以加以練習。練習就是能夠維持生活的正向想法，就會減少日常的意志消沉和無力感。練習令我體會到，即使今日再差，看到比昨日的自己進步，就已經很足夠。

───────────

我經常說，拳擊十分簡單，就是驗證、修正、練習，然後再驗證的過程。世界就是這樣，我們經常主觀認為一件事是正確，但只是主觀地「覺得」，沒經過太多的驗證。在拳擊的世界是沒有「覺得」這回事，例如我的左拳打中你，就是打中了。你成功打中對手就是打中，會帶傷害，打不到就是打不到，你的主觀「覺得」，對戰況絲毫沒有幫助。比賽完畢後，把做不到的東西修正，然後加以練習，再去運用這個驗證循環。這個是拳擊教曉我的，減少唯心的猜想。這甚至可以用上人際關係之上，跟人相處不要唯心猜想對方的動機，估是否一個好人。跟他實際相處，由對方的行為去確認。減少不必要的唯心猜想與困擾。

我們的團隊有幾個香港冠軍，教練團有幾名香港代表隊，說起來也很有趣，我們大部份的人出賽初期都是連敗，唯獨我們有堅持下去，而這個世界其實就是不放棄的人就能走到終點。因為不放棄就會自然累積了不少經驗，當和你同期的人逐漸放棄或離開，而你逐漸累積到某一個水準的經驗，你就變成最強了。在香港打拳擊的人很少超過 10 年，不知道是否這個社會就是覺得幾年就要把事情解決，只期望有天才選手出現。我認為這些都是 Marketing 的手段，因為真正強的人都是在努力練習累積經驗。看外國有不少有天份的選手，但是留下來變強的人都只有是堅持的人。

能戰才能和

　　有人會問拳擊是不是很暴力的運動，打到「出晒血」。但相信經過這幾年後，大家都認知到甚麼叫暴力。暴力在不對等的情況下才會出現。拳擊選手入到擂台內，對手和自己相同體重，都是用兩個拳頭打，正常情況犯規會被裁判叫停。練習拳擊改變了我對世界的理解。日常在街上看到衝突，多數人會十分驚慌，但練習拳擊後，當刻的緊張感便會減少，有助快速地作出抉擇，可以判斷需不需要 / 有沒有能力介入當下的衝突。當自己是事主，面對着一些撩交打的人，你就會明白自己的搏擊能力能否應付，對撩架打的門外漢亦會多一份諒解。最重要的是，你可以選擇打不打架，便會減少了多餘的暴力。這就是能戰才能和，有能力去做這件事，先可以提倡和平。

　　拳擊的好處就是了解到自己可以承受多少痛苦，例如在拳擊世界中了 Body Shot，你身體的機能會停止，痛到不能呼吸，身體橫膈膜會不聽話，你覺得自己要死了。我也試過被這樣打過，當時我提醒自己這個地獄狀態最多維持十秒，身體便會復原，痛苦的最高點會過去，和人生一樣。經歷了一次落地獄的痛苦，對人生其他事情就會放輕鬆了。我的第一個教練跟我說，拳擊可以鍛鍊意志，但不是那種空談的意志，而是訓練身體這個載體。生活上一些壓迫、瑣碎的事會相對容易面對得到。

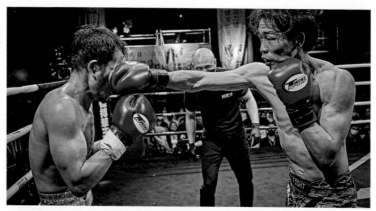

　　這就是人類一點一滴在挑戰自己的極限。城市人比較舒適，而這幾年香港才真正面對什麼叫暴力。挑戰極限再復原，才能變得更強。你要變得強，就要愛上你的痛苦。痛苦是客觀的存在，但是你能不能透過痛苦的經歷令自己變得更強，這就是心態的分別，所以拳擊是一個不錯的運動去挑戰自己。

　　同時，boxing 這個運動亦都要有十分強的情緒管理，當你一放棄控制 E.Q.，就等同向死神招手。你不能過分恐懼，又不能過分地渴望殺戮，情緒點要在中間。如果太想打人，過度爆發力量，便會消耗自己的體能。和生活一樣，當你遇到不如意的事發脾氣，結果也是自己收拾爛攤子。

對世界的理解

　　我比賽了 60 多場，輸了幾場，所以我說自己是挺強的。不過近年輸的比賽，都是被對手用頭槌撞破我的眼角。拳擊吊詭的

地方是對方犯規，我受了傷，卻可能會判對方勝出。這令我反思犯規及反制的方法。以前當對方想用頭槌撞我，我就會用手盡量隔開他，認為別人犯規，我也不能犯規，站在道德高地去看這件事。但最近兩次被人頭槌的情況真的十分糟糕，其中一次是奧運資格賽。我很認真準備，但在第一回合的最後，對方使用頭槌撞爆了我的眼角。比賽沒有暫停，之後我都發揮得很好，但是裁決判了我輸，最後縫了六針。那次經驗令我反思，我是不是要做一些犯規的事，作一個反制。之後我也研究了一下頭槌的練習方法。直至之後的香港冠軍賽，巧合地對手又使用頭槌，這次我決定使用頭槌反制，嚇怕了對手令他不敢再犯規。回想起都有些感觸，因為我堅持了 10 多年未曾用頭鎚撞傷過對手，覺得自己有所堅持、有風度。但其實去到某些極端情況，便要調節一下自己的道德底線，才能完成整個比賽。要反制對手，才能減少犯規的常態。

　　香港在博擊運動上的資源很少，所以我會主張和不同拳館的人連結多點，交流和對練才會進步。我反對強調輸贏的文化，香

港這麼小，而我們最重要的資源就是身邊的人。我們要著重交流的過程，大家才有所進步，我們只有一齊贏，香港整個拳擊水準才會有所進步。我們應要一起定立目標，看著海外賽，而不能只顧著香港拳擊界的勝負。只有我們一齊贏，才不算輸。

Only hard fight is good fight

在艱難的時候，能夠使用的技術和應對的心態才是真正的自己，在最艱難的時刻才會了解自己是一個怎樣的人。在很難受的情況仍堅持下去、戰鬥下去，你才認識自己，知道自己的決心有多大。

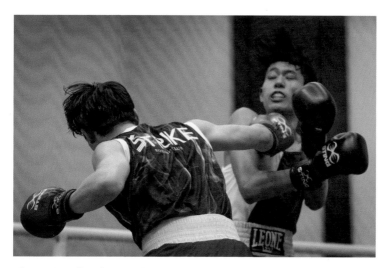

Photo Credit: The Boxing Association of Hong Kong, China

以術鍊心——
由人力資源發展到建立正向心理

莫鑑明博士
嶺南大學學生事務處一級助理經理(體育)、
跨學科學院兼任助理教授
香港跆拳道東龍會黑帶三段

　　人力資源發展的其中一個目的是鼓勵員工對自己的表現負責,確保他們有更好的表現,並把他們當成拍檔向公司的目標和績效前進的過程。武術訓練是一種常見的人力資源發展方法。早於 1937 至 1945 年間,日本在朝鮮的殖民政府中,透過集體體操來增加當地民眾對政府的歸屬感及服從性。再者,透過武術訓練提升人民身體健康和衛生。所以,透過武術訓練來達致人力資源發展早有先例 (Hwang & Kim, 2018)。隨著運動的普及,武術亦相應發展成各項體育運動,例如跆拳道、空手道、柔道等。它們已經在國際體育的舞台上出現,並成為國際運動會例如奧運會的主要項目。在普及化上,大眾亦多了機會接觸武術 (Ko & Yang, 2008)。武術訓練當中,最基礎的包括體能訓練,加強紀律及服從,其中亦需要團隊合作才能完成訓練。武術訓練可以增進團隊之間的合作性和溝通,亦可以加強學員的心理質素及觀察力 (Lakes & Hoyt, 2004)。

　　武術訓練進行中,會有訓練員即是「師傅」或「導師」。他們有很強的領導能力去指揮和帶領學員進行訓練。很

多例子是公司利用武術訓練作為員工發展活動，訓練領導才能 (Vertonghen & Theeboom, 2010)。因此，坊間的人力資源發展機構將武術訓練作為人力資源發展的方法，包括推出短期的武術體驗課程，供商業公司或機構當作員工發展之活動，其設計構思是根據學術的原理。

為團隊建立正向心理

早於 1998 年，美國著名心理學家馬丁·沙尼文博士 (Dr. Martin Seligman) 便提出了正向心理學 (Positive Psychology) 的觀點 (Seligman, 1998)。其後，沙尼文博士於 2007 年指出正向心理學能幫助導師提升教與學的質素，啟發了教練學訓練課程的新導向 (Seligman, 2007)。近年，正向心理學進一步被歸納成五大元素，其中包括：正向情緒 (Positive Emotion)、全心投入 (Engagement)、正向人際 (Positive Relationship)、人生意義 (Meaning) 及成就感 (Accomplishment)。其理論針對正向心理學的核心價值，以建立積極、樂觀情緒和正面思考為重點，強調運用個人內在的正向心理能量，對抗挫折及面對困難，在逆境中抱持樂觀及希望。在這五方面上，正面情緒及關係是人力資源發展方面的重點。讓員工透過武術訓練，達成有共同的體驗，增加團隊合作精神及服從，發展正向思維 (Croom, 2014)。再者，當中亦包括訓練員工的觀察力和注意安全的敏感度，這跟現在社會上推行的「職安健」不謀而合 (Kim & Park, 2016)。武術訓練亦可以增強團隊的士氣。因為武術訓練時的課堂氣氛十分熱鬧。在正向氣氛和共同目標之下，加強員工及管理層的雙向溝通，促使各人之間的關係。武術訓練是時下常用的人力資源發展方法，鼓勵員工對自己負責，增強溝通，構建團隊。

向社會層面進發

在師訓方面，教育局於 2015-16 學年將正向心理學融入老師在訓育及輔導的培訓，亦提出了將正向心理學應用於課程及活動安排的建議。體育活動為學校提供了一個良好的平台，讓教師將正向心理學融入課程中。在五大元素之中，建立正向人際關係是最能夠透過參與體育活動來達成，一起做運動能有效促進人際交流，讓享有共同興趣的參加者建立朋友網絡，互相支持推動進步。當面對困難時，朋友的支援是十分重要。有研究指出朋輩的支援，能夠減低網上欺凌的負面影響。

在訓練中建立獎勵制度，不但可提升參加者的投入感，亦有助制定具體的個人目標。以武術的升段考核制度為例，在升段過程中體驗及克服各種困難，享受升段的成就感，提升參與運動的內在動機 (Intrinsic motivation)。人生中必然會遇到各種困難，在體育運動中所累積的正向經驗能鼓勵我們積極面對逆境。運動教練在設計課堂和訓練計劃時，不妨考慮將這五大正向元素納入其中，在課堂上應多使用鼓勵形式的語言，讓參加者以小組形式進行訓練，從而讓他們建立互相支持的朋輩關係。

最近，有研究套用正向心理學的五大元素來分析 2018 年澳洲黃金海岸英聯邦運動會，發現大型綜合運動在不同的層面都有助參加者培養正向心理。其一是參加者透過參與體育運動，建立正面情緒及投入活動。其二是與其他參加者及隊員建立關係，並在共同目標上勇往直前。另外，研究亦發現活動策劃者也能從中獲得成功感。除此之外，研究亦指出大型運動會能夠提升居民對社會的歸屬感。本地的全港運動會便是一個成功例子，透過大型運動比賽來提升居民的歸屬感。

參考文獻

Croom, A. M. (2014). Embodying martial arts for mental health: Cultivating psychological wellbeing with martial arts practice. Archives of Budo Science of Martial Arts and Extreme Sports, 10.

Hwang, E. R., & Kim, T. Y. (2018). Intensification of the education of public health, hygiene, and martial arts during the Japanese colonial period (1937–1945). Journal of exercise rehabilitation, 14(2), 160.

Kim, Y., Park, J., & Park, M. (2016). Creating a culture of prevention in occupational safety and health practice. Safety and health at work, 7(2), 89-96.

Ko, Y. J., & Yang, J. B. (2008). The globalization of martial arts the change of rules for new markets. Journal of Asian Martial Arts, 17(4), 8-20.

Lakes, K. D., & Hoyt, W. T. (2004). Promoting self-regulation through school-based martial arts training. Journal of Applied Developmental Psychology, 25(3), 283-302.

Seligman, M. E. (1998). Positive psychology network concept paper. Retrieved on November, 5, 2003.

Seligman, M. E. (2007). Coaching and positive psychology. Australian Psychologist, 42(4), 266-267.

Seligman, M. (2018). PERMA and the building blocks of well-being. The Journal of Positive Psychology, 13(4), 333-335.

Vertonghen, J., & Theeboom, M. (2010). The social-psychological outcomes of martial arts practise among youth: A review. Journal of sports science & medicine, 9(4), 528.

以術明道

跆拳道背後的「道」

李啟雄
(國際多元生命教育發展學校校長)

　　在打開話匣子前，我欲先從古代朝鮮民族簡史中淺述，昔日朝民以農業及狩獵為主活，每當碰上野獸或入侵者，朝民皆以靈活身法及舉動抵禦取勝。此外，在祭治慶典中，亦經常以跳動作舞，以示對神明的祈福與禮敬等。

　　隨著朝民慣作有形之跳動盛起，逐漸形成有意識的攻防技巧和武藝之雛型。及後延至朝鮮三國時代中「高句麗」、「新羅及百濟」，其三國當時之間的爭鬥不斷加劇，亦加速了彼此對武藝的發展。因此當時在官場 (武官) 之考核，均以民間稱為「手搏」之對打武動，視為登科關鍵之標準。

　　隨後，新羅國綜合了上述種種經驗，研發出一套名為「花郎道」的軍中技術，成為當國武訓的必修科目。此外，百濟國亦十分推崇此等武藝，鼓勵人民除學習馬術、射箭外，跆跟 (即跆拳道之雛) 更被視為整合武藝。而整合武藝當中，被稱之為「便戰戲及手臂打」的訓練，順應急速提升，並促使各國對武藝的追求愈演愈烈，其演變過程中，在朝鮮「三國史記」內亦有明確記載。

　　簡而言之，昔日在華夏與中土歷史演變間，古人們追求六藝之境界，尤見武藝論道之背後，當中各術各派均見形式方法相近。

然而，從早前閱覽一書，政壇偉人所著的民生主義（育樂兩篇）中解釋專述「樂」的問題及其要義。當中提論到健全的人民必須身心平衡，其體力健康與德性良善需兩者皆備，若能此況出現，國家才能稱得上真正富強，這就是禮樂的本義。

然而，我們該如何將武藝與心性共論？

當中要義知易行難，不論千百年來社會如何變化，人性對「修練」這二字始終如一，無不同樣追求「精神修養、思想鍛煉、取其精華、去其糟粕」之境界。

最後，自愚不才欲闡釋武藝之道，尤見當中「跆拳之道」，同樣不竟。這是一種身心靈的滿足與發展，期間不斷重複探索「哲理、思考、鍛煉」，從禮義廉恥、忍耐克己、百折不屈的意志上，建立堅定的自強精神，再以弘揚傳承後世為己任。每步一睿、每法一思，有如朝霞領志「每一代人、自有每一代人的責任」，我們好應該秉持文明與文化互相交織，覺以細水長流不斷、悟之燈火通明不滅。

娓娓道來，此章擇言，本著平凡真理，不敢自秘，只屬微道如野叟獻曝。諸君共勉共思！

無用之用 —— 在 21 世紀，練拳練兵器又有何用？

周燦業
(資訊科技顧問，習武術者)

練拳無用

　　拳術、兵器，是為人和人打鬥，以致部落，國家之間戰爭而發展出來的技術。時至今日，科技倍化人類的影響力。一個按鈕，可以發射一顆子彈，甚至是發射一枚導彈。現在練專門的拳術套路、刀槍劍棍，已經沒有「實際」的作用。很多技術是為了應對某種情況，某種兵器而發展出來的，現今已沒有運用的場合。例如長槍技法用於並列對陣的士兵，苗刀是為應對倭寇，詠春拳是為對付長橋大馬的少林拳。在這世代，絕大多數人一生都沒有遇到一個需要用到兵器，使出拳術招式的機會。

　　其實我們永遠離不開「武力」和「對抗」。鳥獸昆蟲，為了獵食和逃避獵食，各自發展出精妙的動作，或用到天生的「武器」。小孩子毋須教導，也自然懂得用手打，用牙咬，去侵略別人或者保護自己。廣義來說這些也可以說是「武」。所以拳術、兵器，是世界上必然會發展出來的東西。

　　現今習武術的人，有不同目的。有人為的是強身健體、自衛；有的以武術為比賽；有人練武術作表演、拍电影；有些人在學習武術的地方結交朋友。部分人則會去了解拳術、兵器背後的運用、原理等。

武，是「對抗的法門」。這個世界上，有人的地方就自然有衝突，有對抗。社會文明大概鼓吹不使用武力，但世界上人與人，國如國之間的衝突和對抗，千百年來從來沒有減少。拳術和兵器技術，是「衝突」和「對抗」在肢體和兵器上的體現。其背後原理和其他層面的對抗的是一樣的。攻擊，防禦，訓練，策略……的分別只是在於將這些詞語用到人的身體，還是群體或國家上面。

練武其實是什麼？

武術的鍛煉大概可歸類為技法，功法，和心法。

技法，是肢體動作的方法，技巧。例如怎樣打出一個平拳，怎樣用刀擋對方兵器的攻擊然後迅速反擊。技法是個體在自身的限制，在某種環境下，如何有效地攻擊和防衛。這裡所講「自身的限制」是指身體構造。例如人有兩隻手，手臂有兩節，有手掌和手指；離身幹越遠的肢體越短小。這些都是天生的，不可改變的，只能接受。在開闊的平原，跟在狹小空間，個體所使用的技法會有所不同。例如中國武術一般要求沉肘，脊椎垂直，就是因應手肘的鉸鏈關節構造，和人直立在地上，受地心吸力影響而得出這些在打鬥中比較有利的姿勢。一般認為北方拳術較多騰飛跳躍，適合廣闊平地，南方拳比較適應狹小空間和船上搖擺的環境而發展。如果海裡的八爪魚發展出自己的武術，那麼水中漂浮的狀態和牠柔軟的身體會決定武術動作的方法，這一定和我們人類的大相逕庭。技法要練好，同時就要了解自己的身體。和功法和心法相比，技法比較多變化。因為有很多不同的可能性，表現出來的風格可以迥然不同。但練習的人如果沒有把技法實踐驗證，很容易不知不覺偏離該技法的原本意義。

　　功法容易給人很虛幻的印象。武俠小說常把它「神化」成神秘又具偉大力量的東西，好像一旦練成就可以無敵。有很多「功」是特別針對一個肢體部位，例如鐵砂掌，鐵頭功。廣義來說，其實「功」就是身體的狀態，實力。這包括心肺功能、肌肉的強度、持久力、伸縮程度、收縮速度、手臂骨質的密度等。練功可以算是提升身體某方面的質素。當然，這並不代表一個人努力練功就可以更長壽。技法再純熟，在打鬥中，如果身體質素不夠好的話，可能連使出招式的機會也沒有。我看過一位師傅示範雙方手持長刀，如果自己整體架式做得比對方實在，那就比較可以壓住對方令其無法用技巧作出攻擊。練功通常都是沉悶的，要長時間重複的練習同樣的動作，而且有時要忍受痛楚。所以練功過程同時也鍛鍊毅力。

　　心法，像是很奧妙的東西，給人無限幻想的空間。我認為簡單來說心法就是策略和心理質素，和控制自己的能力。這裡說的控制自己，包括觀察自己的身體和情緒，考慮自己的行動會導致什麼客觀後果。

　　有武術師傅講「不管他的手，只管身裏走」。對方向你揮拳，你當然不要被他打中。但你要處理的，是對方整個個體，而不只是一個揮過來的手。詠春入面講的「朝形」也是這個意思。退一步來說，是你要清楚自己的目標，別隨便被枝節影響。例如下象棋的時候，目標是將死對方的將帥，若花太多注意力去吃對方的棋子，對贏出棋局並沒有幫助。所以，練武可以說是開發自己多方面的能力。尤其是在這個科技發達的時代，很多東西「方便」了、容易了，也就是對自己要求低了。如果訓練是全面的話，練武可以某程度上補足到人對自己的開發。

練與用

　　練，是在可控風險下的實踐所學習的東西。身體，包括神經、腦袋，透過重複做一件事情，會逐漸適應做這事情所需要的身體質素。練，要循步漸進，因為每次做一件事，身體都會消耗一些資源，然後需要透過休息和吸收養分來補充並增長和提高身體質素。肌肉、骨骼、神經、心肺功能也如是。

　　為了面對可變、不確定的實際情況，練的強度很多時候比實際用起來要更高。這解釋了一些武術套路跟現實應用有差距的地方。例如練套路的時候是標準的四平大馬，但臨敵對戰用四平大馬就可能不夠靈活。教授的師傅要明白這點和能夠解釋出來，以免學習的人盲目的以為練的就等於是用的。而且，要全面的話就不能單單練套路，要根據目的來決定練些什麼。

練本身就是目的

　　練習，必須有目標。練長跑的會追求更短時間完成馬拉松；練足球的會追求更好的腳法。但我認為「練」本身就是目的。所有人都要經歷生老病死。怎樣努力鍛煉都不能阻止身體機能下降。無論什麼年紀，在當下力求進步，即使結果沒有提升也沒所謂。有神經學家解釋人為什麼做運動會得到快樂和減壓。其中一個原因是在過程中看到「自己能做到這個動作」；「我的肌肉能把啞鈴舉起到這高度」；「我能把球射到這麼遠，這麼準確」。這就是滿足感、成就感，以致自信的一個來源。驅使人去做科學研究和探險的好奇心也是一樣，「發現新的東西」能令人興奮，即使這發現可能沒什麼實際用途。練武，即使沒用武之地，練功練技法本身就有個用處。

護身之道

Kronos Cheng
(Hong Kong Sports Chanbara
Association 總教練)

　　大家好，我是香港護身道協會 (Hong Kong Sports Chanbara Association) 創辦人 - Kronons Cheng。多謝 Patrick 給我這個機會在這裏分享一下自己對「道」之一字小小的心得。

　　到底「護身道」背後的「道」是什麼？先讓大家知道什麼是護身道。

Sports Chanbara 護身道是 1971 年在日本由田邊哲人先生和當代 6 位不同日式兵器的大師共同發起創辦這項武術運動。其運動技能及規則強調安全性、趣味性及實用性，是一項使用「充氣式 / 軟海綿式仿劍」進行的安全運動。 Sports Chanbara 作為一項護身道運動，強調「防」的技巧，只有練就一身「遇到危險而不被擊中」的功夫，才能真正保護自己。另外因為有不同兵器大師的參與，護身道包含着十多種兵器的種類和配搭。

比賽時要帶上裝有海綿的護面頭盔，根據所用的劍的長度分組進行，可以使用兩把劍或護身盾。一場比賽的時間為一分鐘，只要擊中對方，無論擊中哪個部位都能取勝，但是如果雙方同時被打時，則判定為兩者皆輸。其原因是因為在真刀對戰時只要被對方有效的攻擊，你便會完全 / 喪失大部份戰鬥能力。與其他源

於日本的運動一樣，進入賽區、比賽開始時要向對方行禮，比賽結束時也要向對方行禮後方可退場。除了一對一的對抗賽之外，還有標準動作比賽、10 人對 10 人等的團體交戰賽。

說到這裏，希望大家對護身道有初步了解。但是，護身道到底如何稱道？可能先從它的特質說起。和大多數傳統武術無異，護身道除了教導一系列基本動作以及如何使用兵器之外，基本上並沒有其他的套路。它給予你非常大的自由度，就像現在的 MMA 和拳擊。你需要不停在基礎上鍛鍊，尋找適合自己的對戰方法，並不斷從練習和對戰中實踐自己的打法。在本人的想法

中，只要運用的技巧合乎物理法則及比賽規矩，招式和形態並不重要。就像我自己學習過不同的武術和格鬥運動，我喜歡把不同

Sports Chanbara

的技巧融合在護身道中，並且在訓練時引證我的想法。你可以將不同的理念、技巧、知識融為一體並加以實踐。所以我覺得護身道是融合之道。

護身道有一項有趣之處，就是他的兵器種類十分之多。從最短的匕首，到長劍，再到最長的長槍，一共有六種兵器共十多種配搭。雖然這是一項日本發明的武術運動，但是它並沒有限制你使用的技巧。所以同一把長劍，你可以使用日式的劍術技巧，亦可以使用中式的劍術技巧，亦可以使用西式的劍擊技巧。重點是你心中把手上的兵器當成是什麼種類，他便是什麼種類的兵器。這一點上，我領悟到其實門戶之見有時候會阻止到個人技術的發展。你可以想像一下日本的劍術對上西式的劍擊會有什麼效果？

或菲律賓魔杖對上八斬刀會是一個什麼的場景？在護身道裏，我們可以在某程度上實踐這個願景。在武術之路上，只有經過不停的實踐才可以使到個人技術更進一步，當你見識到不同的技法時，可以令你理解到自己的不足從而繼續進步。所以我覺得護身道是大同之道。

護身道本身具備日本武道元素，我師傅曾經說過「禮不能含糊」，在任何情景下都要記住「禮」。大家可能對這個字有不同的理解，但這並不重要。我從他的說話中理解到一個道理：武道人生，以武入道，一個人面對比賽的態度不論在道場內還是道場外都應該是一致的。例如你在道場內有禮貌，在道場外亦要有一樣的態度。在道場外努力做事，在道場內亦會努力練習。武道不只是一項技術，更是一種人生態度、哲學和思維模式。只要做到內外一致，才能達致頂峰。所以我覺得護身道是人生之道。

以上是多年來我在護身道中學習到的道——融合之道、大同之道、人生之道。希望大家在此書中亦能感悟到自己的道。謝謝。

武術修行

【柔道】與【克拉術】

對【柔道 Judo】的認識
#柔道 #運動 #日本 #興趣班

　　小時候，對運動種類的認知，只有田徑及球類項目。

　　我們對柔道的認識，是從看到社區中心的海報開始，只知道是日本的國技。

　　當年對柔道的認識，就僅僅是以上四個標籤。

謝麗儀主席 、 鍾玉強會長
(荃青柔道會)
(中國香港克拉術總會)

轉眼之間，修練柔道在我們生命中已超過三十年。我們對柔道的熱情並沒有隨著時間流逝，柔道之魂卻反而銖積寸累，刻烙在我們心中。

二零二二年的今天，相信大家對柔道的認識已有了更多的標籤。

#柔道 #Judo #體育運動 #武術 #日本 #撻出愛火花 #柔道龍虎榜 #亞運 #奧運

柔道 (Judo) 是一項亞洲運動會 (亞運會) 及奧林匹克運動會 (奧運會) 的體育運動，亦是一項武術，是中國香港體育協會暨奧林匹克委員會項目之一。

中國香港柔道總會 (The Judo Association of Hong Kong, China) 由 1970 年正式成立至今 52 年，是亞洲柔道聯盟 Judo Union of Asia (JUA) 和 國 際 柔 道 聯 盟 International Judo Federation (IJF) 的成員。

柔道是日本的國技，而且備受推崇，很多電視、電影以及漫畫都取材自柔道，例如《姿三四郎》、《撻出愛火花》、《柔道龍虎榜》、《柔道部物語》、《柔之道》。這些作品帶來的宣傳效應，使柔道運動更加深受歡迎。

大家現在可以從康體班、私人班、電視或網絡上認識及參加柔道。

以術明道

對【克拉術 Kurash】的認識

12 年前，陪伴我們成長的師父介紹了我們認識克拉術 (Kurash)。

克拉術 (Kurash) 是一種古老站立道服摔跤技術，起源於中亞烏茲別克斯坦。

根據最新的科學研究，克拉術至少有 3500 年的歷史，為其中一種最古老的武術之一。現時，克拉術是國際奧林匹克委員會 International Olympic Committee (IOC) 會員及運動項目之一。

國際克拉術總會 International Kurash Association (IKA) 以「安全的摔跤比賽」為克拉術的特色，大力發展。在 2018 年印尼雅加達舉行第十八屆亞運會上，克拉術首次正式成為亞洲運動會 (亞運會) 項目之一。

以下地方已成功申請成為其後四屆亞運會的主辦國，屆時大家可以從中觀賞克拉術：

2022 年 中國杭州第十九屆亞洲運動會

2026 年 日本名古屋第二十屆亞洲運動會

2030 年 卡塔爾多哈第二十一屆亞洲運動會

2034 年 沙烏地阿拉伯利雅德第二十二屆亞洲運動會

雖然克拉術 (Kurash) 近年才成為亞運會項目，但其實翻查紀錄，克拉術早已是 2002 年韓國釜山、2006 卡塔爾多哈、 2010 年中國廣州及 2014 年韓國仁川亞運會的表演項目。

國際克拉術總會 (IKA) 及克拉術亞洲聯盟 Kurash Confederation Asia-Oceania (KCAO) 亦於世界各地舉辦亞洲賽、世界賽、歐洲賽、大型運動會。

亞洲奧林匹克理事會則舉辦亞洲運動會、亞洲室內暨武術運動會、亞洲青年運動會、亞洲沙灘運動會；國際奧林匹克委員會舉辦夏季奧林匹克運動會、冬季奧林匹克運動會、青年奧林匹克運動會。

中國香港克拉術總會 The Kurash Federation of Hong Kong China 是 IKA 及 KCAO 唯一承認的正式團體及活躍會員，在香港向大眾推廣及發展克拉術運動。

【謝麗儀】與【鍾玉強】的關係

謝麗儀與鍾玉強是自小到大 27 年緊密連結的關係，由師兄妹轉為情侶，情侶到結婚成為夫妻，最後成為最佳拍檔。

從小在柔道場相遇便一起練習、跑步、操練體能、行山、游泳、燒烤、露營、宿營、旅行，參加柔道訓練營、港隊習訓，出國比賽、考試，參加大大小小的比賽，昇級、昇段至成為教練、裁判，再一起出國修練，遠赴日本講道館進行高深的柔道形修行，至今夥拍獲取柔道形【講道館護身術】2018 年的亞洲冠軍及 2019 年國際公開賽冠軍。

比賽完結後，on.cc 東網體育版訪問我們對柔道形的看法及抱負——「香港柔道夫妻檔年資超過 30 年，現在致力推廣柔道形項目」。這是我倆認定的終身事業。

「武者不是機械人，有時亦會犯錯。不過即使出現失誤都不會讓人輕易見到，整體感覺都要是完美，這是我們對自己的要求」。這也是我們對柔道形的追求。

自 2018 年起，這一對最佳拍檔成為香港柔道形代表隊，一起修練。

2017 年，我們首次到日本講道館修行；2018 年在講道館被老師 (Sensei) 邀請示範「講道館護身術」及成為首對考取「精熟」成績的港人；2019 年在講道館被老師 (Sensei) 邀請示範「極之形」，亦再次破紀錄成為首位在該試考取「精熟」成績的港人。

至於我們的柔道教學生涯，是由考取 C 級助教開始，至 A 級資深教練，到黑帶四段，透過不斷協助教導師弟妹及徒弟累積經驗。在柔道堂上，教練經常要擔任照顧角色、調解糾紛、處理人際關係，與大家一起練習、比賽，與大家一起成長。

到達了一定水評後，我們開始由 C 級裁判考取至 A 級裁判，經常要裁定運動員的成敗。那一份責任及壓力感，真的不會比教導學生少，不容有失。

後來，我們成為康樂及文化事務署柔道導師、食物環境衛生署柔道自衛術教練，及為中國香港柔道總會柔道形推廣表演，更感任重道遠。

幸運的是，隨著對柔道有更深入的認識及理解，加上在香港柔道代表隊接受訓練，出外比賽及修行，放眼看世界後，我們汲取及累積了很多寶貴的經驗，對教學有很大的幫助。

學海無涯，武術博大精深，我們未有就此停下腳步，繼而學習了不同類型的武術——克拉術 (Kurash) 及 桑搏 (Sambo)。

先是遠赴中亞烏茲別克斯坦學習克拉術、資料搜集、拍攝香港電台 (RTHK) 主持的《功夫傳奇 IV 之再闖武林》第四集——進擊中亞【克拉術篇】。

多年間遠赴不同的國家參加課程、比賽、考取國際裁判，亦接受雜誌及網媒訪問克拉術之旅程。

其後，開始有機會接觸桑搏 (Sambo)。我們在 2018 年 3 月於東亞桑搏錦標賽 SAMBO East Asia Championship 獲取 72kg 及 90kg 級別的銅牌，並於同年 12 月在香港亞洲桑搏比賽中考取了裁判 (A 級) 資格。

我們一直喜愛運動，特別是柔道與克拉術。

世界之大，沒有任何事情是永恆不變及保證完全學懂。

我們一直持續修行，並沒有停下來。

2018 年 荃青柔道會 首次跨界別與藝術界合作。在一位從事藝術行政及舞蹈教育工作多年的徒弟邀請下，我們於康樂及文化事務署舉行的四場青年音樂舞蹈馬拉松及教學工作坊，以及西九文化區戶外表演中心表演，糅合柔道與舞蹈。

2019 年 荃青柔道會 再次接受新挑戰，與文化界別合作，撰寫文章《文武之道【下冊】：以拳入哲 【柔道武者分享學武的心路歷程及參與功夫傳奇——進擊中亞 克拉術之體驗】》、出席新書發佈會講座、在大型連鎖餐廳道場上進行柔道表演。

2021 年 為《傳式八卦正宗》寫序。

2022 年 為此新書撰文。

學如逆水行舟，不進則退。而我們相信，一定要時刻保持充滿好奇與純潔的心、敢於嘗試挑戰自己、學習接受新事物，才能保持繼續向前行的動力。

【柔道】與【克拉術】的關係

柔道與克拉術對我們來說很相似，所以比較容易掌握及發現其中許多的共通點。而且同樣是道服武術運動。

除了學習穿著各自的道服外，也要深入學習其技術及規例，了解各自的歷史背景及文化，參觀及拜訪各自的發源地去學習其技術，深入了解之後，自然懂得分辨兩者的異同。

克拉術近似柔道的站立技術，所以對我們來說，只要懂得分別兩者技術的要點及運作，以及相關的裁判條例，便可作出相對的教學方法，確實比較容易掌握。

一開始接觸克拉術，只覺得它的裁判條例與柔道的截然不同，亦因為克拉術不可使用固技包括抑込技、絞技和關節技，以為很難取勝。但熟識克拉術後，便發覺其實一樣可以抓握衣襟進攻，不難取得分數，一樣是很安全的競技運動。

多年來在柔道的修行，悟出心要冷靜，配合呼吸，好好看清對手，估計對方的動作及反應，運用平時修行訓練的成果，作出相對的進攻及防守。我們是沒有特異功能及讀心術，沒有法術，更加沒有不勞而獲，只能透過勤力習武、付出汗水、操練肌肉、訓練力量、累積經驗，持之以恆修練。所有武術絕非一朝一夕能

夠練成。柔道如是，克拉術亦然。

　　兩者對我們來說，不論學習及教學心態上是沒有太大分別的。

　　學習柔道與克拉術多年，不僅能鍛鍊出強健的體魄，也能紓減壓力。習武需要與對手一起練習，學習與人融洽相處，保持良好的溝通及學習態度，當中會有很多的體驗——有成功感，當然也要學習在失敗後，如何面對及調節過來。在修練柔道及克拉術的過程中，會認識很多志同道合的拍擋及朋友，會像一個大家庭，互相照顧、支持、愛錫，充滿愛及快樂。

　　除了堅持，支持我們不懈學習及教學至今的，就是如似簡單的理由。

【柔道 JUDO】趣事及修行

　　現在還仔細記得，人生第一場柔道比賽的情景細節，是多麼緊張刺激！

　　少時並不知道，原來這樣就是進入了狀態——心情興奮，一聲 "Hajime (開始)" 已高度集中，進入那只有我與對手的空間，好像有個大屏風隔著雜音，完全聽不到觀眾席上的聲音。當對手轉身進攻我時，自然反應，立即蹲低身體，從她的背後雙手緊抱，好像摔角選手那麼樣撻她落在地上，柔道日文上稱為 "Ushiro-goshi (後腰)"。「嘭」一聲，"IPPON！"，「一本」勝出了，奪得人生第一場柔道比賽冠軍。最重要是，有柔道伙伴與家人到場支持。

還有一次比賽也非常有趣，畢生難忘！

當時對手想用右手搶我的衣襟，想將我用力拉進自己身旁進攻，但是他估計錯誤，撲了空襟，失去了重心。當時對手向後失去平衡，好像電影出現的慢動作鏡頭，手向後以背泳姿勢劃了數次，感覺他好像發出了三聲「哎呀！哎呀！哎呀！」，慢慢地「嘭」一聲倒在地上。當時的現場觀眾都「哈哈」捧腹大笑，裁判也把持不住，默默由心笑了到面上。因為當時對手真的好像用遙控操縱慢鏡一樣倒在地上，沒有任何防範及反應。在對手還沒有完全倒下時，我在千鈞一髮間，繞圈跑在對手察覺不到的視線範圍，走到他的頭上，使用雙手將對手的上半身壓制。裁判此時才回神過來，立即做出正確的壓制手勢，這場比賽便在笑聲中取得了勝利。

修行

經過三十幾年來的柔道修行，我們已視柔道為我們終生的教學事業了。

回想起當初加入柔道班四個多月，已參加比賽，取得金牌。不到兩年便加入柔道代表隊，代表香港出國參加國際比賽，獲得 1998 年及 1999 年泰國曼谷國際柔道錦標賽 52kg 級別的季軍。

2011 年成立荃青柔道會，謝麗儀擔任主席、鍾玉強擔任會長一職。

我們成立柔道會後，一直舉辦課程、考試、柔道形比賽、訓練班、教練及裁判訓練班、工作人員訓練班。

我們同時是柔道形教練，經常帶領本會參加柔道形比賽，外出接受訪問及推廣柔道形，並到日本講道館進修研習及考核。

2018 年，康文署邀請本會在文化中心及西九戶外表演中心糅合柔道及舞蹈表演。我倆欣然作出了新嘗試，將舞蹈元素加入投之形、柔之形、極之形以及講道館護身術之中，讓觀眾體驗到另外一種的演繹方式，對柔道多一份新鮮感。

疫情下，我們又舉辦網上課程，一直持續學習、汲收新知識、籌辦表演及活動。繼 2018 年與藝術舞蹈界結合交流後，我們現今再與文化界合作。新的體驗，幫助我們在柔道的教學更上一層樓。

身份的轉變，由運動員到教練至裁判，再回到起點，再次擔當運動員，出外參加比賽，是需要有很大的決心及態度上的改變，要承受的也很多。但我們都能一一跨過，因為我們希望能挑戰自己，成為徒弟的榜樣，與他們一同經歷、成長。

有趣、艱辛的事很多：緊張刺激的事也很多，難忘的事更多。

疫情下之柔道訓練

疫情下，大部分人生活習慣改變了，唯一不變的是運動。

在體育館關閉之下，我們不能回場地練習。

但是，我們繼續在互聯網上教學，拆解柔道技巧、比賽規則、教授更高層次的柔道形理論及自我練習的方法、一起在家做運動，希望學員對柔道的熱情不會減退和保持身心健康。另外，我們會制訂很多課程及活動給徒弟參與，增長他們的知識。

這是一個非常特別的經歷，學習如何應變及解決突如其來的教學轉變。

柔道形 (Kata) 表演及舉辦比賽

荃青柔道會在 2021 年 9 月 22 日獲邀出席《文武之道》新書發佈會「從運動科學角度看武術」，表演柔道形；於 9 月 26 日帶領徒弟一起參加 2021 年香港柔道形錦標賽（2021 年世界柔道形香港代表隊選拔賽），取得以下好成績：

極之形 金牌

極之形 銀牌

講道館護身術 銀牌

2021 年 6 月份，本會首次舉辦荃青柔道形比賽（館內賽）；8 月份舉辦了一連三個星期日的工作坊課程給學員交流柔道技術。

透過柔道形表演、舉辦活動、舉辦及參加比賽，本會教練及學員獲益良多！能讓大眾認識柔道形 (Kata)，我們倍感興奮！

作為首對從日本講道館考取到「講道館護身術」及「極之形」「精熟」成績的香港柔道形師父，我們盼望本會訓練出來的徒弟同樣能繼續發揚及推廣柔道形。

推廣柔道形 (Kata)

2020 年 1 月份，康文署透過中國香港柔道總會，推廣柔道形到中學！

我們很高興能成為一份子，獲邀到中學推廣柔道形及示範！

大眾對柔道的認識多只限於競技比賽，我們因而準備了柔道形的理論、表演短片、互動示範（包括介紹形的武器），同學們

都很感興趣。

是次活動，使我們在朝向柔道形普及化的路上再行前多一步。

後來我們又有新體驗，榮幸能與文化界合作交流，獲邀執筆《文武之道【下冊】：以拳入哲：從城市森林中尋訪對閱讀有想法的武者與文化人》其中一章，並於其新書發佈會表演柔道形。隨後繼續獲邀為新書《傅式八卦正宗》寫序。現再度合作，為此新書撰寫文章。

由 2018 年結合體育與藝術舞蹈，到一次又一次的表演、撰書，我們盼望能藉著不同的角度及媒界，推廣及深化柔道。

【克拉術 Kurash】歷程及修行

#印尼雅加達 #尼泊爾 #韓國釜山 #韓國忠州市 #烏茲別克 #塔什干 #撒馬爾罕 #布哈拉

歷程由 2018 年國際裁判考核開始。有幸能在印尼雅加達見證克拉術第一屆成為亞運會項目，並能參與其中，擔任國際裁判。

由於在亞運會上只有少數女性裁判參與克拉術這個項目，作為女性的我有幸被委以重任，參與多個工作崗位。

運動員比賽前，最重要的一個環節就是量體重。如過重，便不能參加比賽。

當然在這麼大型的比賽，運動員通常會好好管理自己的體

重，但仍難免會有些人過重。每朝早，裁判設置場地時，有些運動員會緊張地提前兩三小時跑步減重；有些合格的就會一早排隊等待。

我負責監測女運動員量體重，看見她們令我回想起以前運動員的生涯，明白她們的心情為什麼如此緊張。早就預計到會有過重的情況，結果如我所料，喊著求情的情況出現了！但是我也無能為力，因為這是比賽規則。

時刻將身體保持最佳狀況，是運動員需要承擔的責任。

比賽當日，吉祥物帶領運動員進場，開幕典禮正式開始！

勁歌熱舞後，現場氣氛澎湃，緊接著正式開始比賽，我們回到工作崗位，有兩個當地職員協助我們。

最難忘的事情是一場比賽換了四次道袍，因為一方運動員太大力，扯爛了對方道袍四次。其實每一場都有扯爛道袍的情況，但數這一場最深刻。雖然知道所有頂級的運動員都在這亞運場上，運動員實力必然很強，但這也未免太誇張！

另外一次，在韓國釜山，户外沙灘進行比賽，突然十號風球。但大會立即應變，移師去室內場地，在人造沙灘進行比賽，可見他們早有準備。放眼看世界，能吸納學習別人的長處，學以致用。

克拉術在香港的發展

中國香港克拉術總會是國際克拉術總會及克拉術亞洲聯盟唯一承認的正式團體及活躍會員，在香港向大眾推廣及發展克拉術運動。

我們成立中國香港克拉術總會以來，一直舉辦及組織訓練班

課程、考試、比賽、教練及裁判訓練班。

我們帶領學員練習克拉術，參與本地及國際克拉術比賽、參加國際教練及裁判研討會、考取國際克拉術裁判資格，成為亞運會裁判。

功夫傳奇旅程

我們遠赴中亞烏茲別克斯坦學習克拉術、資料搜集、參與拍攝香港電台 (RTHK) 主持的《功夫傳奇 IV 之再闖武林》第四集——進擊中亞【克拉術篇】。透過拍攝功夫傳奇特輯、接受訪問、出書，令更多人認識克拉術這項運動。

探索這項遠古流傳的武術、拜訪國家隊教練及訓練基地、見識當地培訓選手的方法，參觀克拉術總部及發源地、翻閱書籍文獻，尋找克拉術的足跡、見識當地風土人情及美食。

搜查克拉術資料，我們用了七天的旅程。

由於我們早已跟國際上有聯繫，所以我們能為電視台先作溝通及安排，搜集他們需要去拜訪的教練、地方及參觀的場地去考察，協助拍攝成功。

這是我們第一次去感覺神秘的地方，原來風景很美、地方整

潔、當地人熱情款待。

真正拍攝花了 13 日——真操練、真練習、真進行比賽。

當時烏茲別克斯坦舉行大型比賽，安排我們進行拍攝，是很宏偉的比賽場面。

他們很重視此比賽，所有軍隊及人民都參與，樂在其中，才令我們拍攝到如此精彩壯觀的場面，呈現到觀眾眼前。

克拉術是烏茲別克的國技。烏茲別克人會在他們重要的人生大事上，例如成人禮及婚禮，籌辦一場大型而隆重的克拉術比賽。我們有幸透過拍攝《功夫傳奇 IV 》，參加克拉術世家的婚禮，親歷其境。早上他們開始比賽， 我們是嘉賓。當時陽光普照， 他們在戶外大草原上進行這場盛事，在完全沒有任何安全措施下， 運動員毫無保留，出盡全力，將對手摔倒在草地上，為的是爭取勝利。 因為相傳勝出的人會被祝福，帶來好運，而且他們的獎金十分豐富，有牛、有羊、獎金、大型電器，由籌辦這場盛事的家族全部包辦。

到了晚上， 婚禮也是在草原上舉行，所有人一起高歌熱舞。我們雖則不算十分害羞內斂，但也不至於是主動出去跳舞的人。不過由於我們是來拍的重要嘉賓，他們熱情地邀請我們出去一起跳舞，盛情難卻，但很開心。 當中女士們很喜歡送圍巾給我們作紀念，而小朋友則很可愛，穿著便服圍著一起，就使出克拉術，將對手摔倒在草地。克拉術在當地，其實就是如此受歡迎及普遍的娛樂活動。

疫情下，國際克拉術總會也舉辦了很多網上的講座。最特別的是我們參加了網上克拉術比賽，並奪得季軍，真是作出了很多的新嘗試。

早前我們亦接受了香港電台、01 網媒、Jet Magazine 雜誌訪問，繼續宣傳推廣武術運動。

修行的得著

　　沿路有人一起經歷、互相提點、互補不足，有喜、有怒、有哀、有樂。人生百味，並不孤單。

　　如果累了，便休息一下，之後再繼續。

　　高高低低，一起經歷，放眼看世界，回頭再望從前的自己，一切也簡簡單單，但很充實。人生並不是一場戲，不一定大起大落、多姿多彩、峰迴路轉才成。

　　世界很大，我們很小，渺少的我們，聚沙便成了塔。

　　堅持，是我們一直抓緊的事，才行到今天。外在體能可苦練，但心態要強大，是需要很多的信任、喜愛、學習、努力、勇氣、膽量、挑戰、嘗試、失敗、成功、耐力、諒解、堅持、胸襟、真材實料，鍛鍊強大的心臟，使我們變得更加強大，再向前衝。如遇到障礙物，便嘗試移走；移不走，多番嘗試也未果，便繞路，再向目標進發。所謂「條條大路通羅馬」， 多嘗試不同的方向及尋找解決方法，便能達成目標。

與藝術界及文化界合作交流，使我們進一步擴闊視野。

透過表演及比賽，我們的心靈變得更強大。

寫作，令我們可以更了解自己的內心世界。

新事物不可怕，可怕的是自己不肯嘗試。

為師寄語

在我們學習武術或是運動，以及教學的生涯裏，終生學習是最重要的一環。

保持純潔，用最簡單、真摯的心去學習，吸收新事物。

世界很大，日新月異，需與時並進，因為天外有天，人外有人，沒有東西是一定可以完全參透明白。

不存惡心，做好自己，才有資格教導他人，照顧弱小；時刻保持強大的心，有接納人的量度，不要怕「教識徒弟無師父」，因為真心對待人，別人會感受到（當然不一定可以）。但如果怕，便不教了嗎？

教學亦是一場修行。

遇到好的師父及好的徒弟，是一種緣份。徒弟選擇師父，師父也會選擇徒弟，是雙向的。我們在教學上，一絲不苟，傾囊相授予跟我們有緣份的徒弟，一起修練及研究，再一起走下去。

而徒弟與徒弟之間也是一種緣份。最好的拍檔是需要磨合。大家在同一環境練習，要互相配合及對練，要從失敗之中學習，改正直至成功。

除了技藝，也要訓練量度。心胸廣闊才能容納更多事情；要有膽量，因為要敢於挑戰；要保護對手，因為大家是一起成長的拍檔；要適應在陌生環境下練習、表演、比賽；勝不驕，敗不餒。

柔道及克拉術是我們想學及追尋一世的武術！但世界很大，一山還有一山高。天外有天，放眼看世界，吸收別人的好，也要

接受自己的缺點，好好改善自己、愛自己、愛別人、建立自信、建立友誼、多思考、對自己有要求及追求，做個有文化及水準、更好、更健康的人，這才是習武最終目的。

統籌成立任何一個體育團體及組織絕不容易。現在回想起，一切都得來不易。

由零開始，首先要經過多年學習，考取所有資格，才能成立社團，才可申請加為屬會會員。由海報宣傳到設計課程教學，至招生及維繫一班志同道合的運動愛好者，都要兼顧。最困難的一定是租借場地。

我們在困難中不斷改進，從失敗中學習。幸運的是，有很多前輩協助我們，幫忙我們成長。

自己覺得不好的事情，一定不要重蹈覆轍。正所謂「己所不欲，勿施於人」。這是我們一直的教學宗旨！

我們都是用最真摯的心去教導徒弟。「教練」的意思是用自己所學的教導學生。與他們一起練習、一起進步、一起成長，這才是一個稱職的好教練。

成為好的師父，不只教好的技術，還要好好保護及悉心栽培徒弟、保護弱勢、平等對待他人，做個好人、回饋社會、做好事、好好教育下一代。

我們會與學生一同搬蓆及清潔柔道蓆，一起練習及比賽。

每一次上堂，我們一定比徒弟更早到達，視察環境。多年以來，風雨不改，亦希望徒弟以我們為榜樣，薪火相傳。

欣慰的是，現在跟隨我們的徒弟很好，愛戴及尊重師父。而且不論品德及學習態度上，他們都很熱誠用心去幫我們發展會務。相信我們真誠教導，徒弟是感受到，才願意投桃報李，使我

們整個會邁進向前！

　　不過，成立及推廣克拉術真的很困難，因為這是本地新興運動，而且在沒有任何資源及支持下，在香港是很難租借場地的。

　　我們一直積極推動克拉術，包括自費去參加海外裁判、教練的進修及研討會，帶領運動員參加很多海外賽事，以及裁判、教練的課程及比賽。

　　這是很難走的路！真想知道，只憑實力以及一股熱誠，在沒有任何資源的幫助下，可以走下去嗎？

我們相信一定可以的！

致 所有在運動道路上，一直奮鬥的人們——「路漫長，也靜候」！

運動融入，享受生活之道

牛英
(運動版圖主編)

　　都市人無論工作、讀書，以至日常生活都面對不同程度的壓力。物質生活富足，但身體健康及心靈上出現問題。情緒病、憂鬱症、強迫症......等，單以醫學方法治療，這些症狀至今仍束手無策。

　　多年前讀過一篇文章，影響我對運動融入生活的看法，至今尤深。內容大致指出人與所有大自然界的動物一樣，被賦予基本體能，在大自然的生態系統中生存。據一些研究古人類生活進化的資料顯示，我們的祖先的覓食生活範圍相當於現今的八平方公里，反映出我們的祖先在生理結構上都具備走動八公里的能力。但我們的生活方式由狩獵，發展至農業社會、工業革命，以至現今資訊科技年代，我們已不需要倚賴大自然賦予的體能力量去覓食、生存。

　　生活是慢慢轉變，但大自然並未能應對這生活方式的改變，而為人體結構運作而改變(其實進化史可能是以千年萬年為單位，由工業革命至今，只是幾百年光景，大自然的年輪可能只當經歷幾分鐘)。

　　人體結構非常奧妙，我們可以小宇宙視之，亦可以另一生命體視之。事實上，人體內的細胞各有各打算，腦袋能否如意指揮，視乎我們是否「教導有方」。身體各部位越適當地應用，則越強大；同時，具強度的身體運作會令血液流動，如河流溪澗，流動則萬物生，靜則腐蟲生。具強度的運動亦令腦袋釋出「安多分」，這物質會令人有開心、樂觀以至釋放壓力感覺，這源於身體有自

動保護基制，心率中至高強度的運動會令身體有危機感，從而釋放這物質，讓我們更能冷靜應對。

每天 60 分鐘到 90 分鐘中至高強度的運動，讓身體小宇宙保持運作，只要達至強度及每日持之有恒，不同的運動項目皆可達至效果。

能掌握這運動生活之道，必達至身心平和，形神健康！

如何將複雜的「重張撬」理論轉化成簡易教學予初學者，與當中的困難

吳柱廷
(Strike Boxing Club 教練)

於英國贏得首次比賽

(Photo Credit: BoxingTunes - Afshin Shemirani)

　　不論學習或教學，我們都應該循序漸進，愈困難的技巧、知識，就愈不能要求一步到位。「重張撬」理論的最佳切入方式就是列舉一些生活的例子，加以想像和練習，達致自身技術之提升。重心、張力、撬開，這些都不難從生活中找到例子。簡單日常例子如推手推車，這個動作會利用到全身大小肌肉的發力，就恰好適合作為例子去了解這力學原理運用。這是讓我們透過想像力，把複雜的原理或道理具現化於眼前。正如談及「重心」會聯想到天枰、單車；「張力」會聯想到於水中漩渦中的抗衡等等。

　　自身的學習，甚至尋求更高境界亦如是。有時候透過想像來製造一些練習的場景、例子，目的是令自己能夠更有意識地控制目標肌肉群組、關節等等。透過掌握更多資訊，我們就能制定更有效的訓練計劃。比起單單盲目地透過訓練量去達成，我認為這樣會更快、更準、更強地達到訓練目的。

作為教練，我認為我們應該多以學生的角度出發，了解初學者的疑惑，以及接下來會提出的問題，從而解答並帶領他們進入這一套系統。而當中的困難在於，我們透過多年的練習已經將一些複雜的技巧掌握得較為純熟，身體亦有一定程度的肌肉記憶，所以對於我們而言，大部分的技巧與理論都變得「理所當然」。可能我是比較有想像力的人，亦喜歡觀察別人和自身。有時候我會想像自己重新教導當年剛接觸拳擊的自己，如果以這樣的方式來教導，我相信自己的技巧定能事半功倍、突飛猛進。

將「重張撬」應用於拳擊運動的時候，我們的下盤、寬關節擔當着很重要的角色。然而，大多數人在學習拳擊的初期都不太會運用下盤發力，因為一般人很少機會在日常生活中用到該發力點。這時候，若然只指示他們轉動腰部、扭動臀部，學生便會很容易習慣使用局部肌肉的力量去發力，難以將下身的力量帶到拳頭。

為此，我們可以配合一些假想訓練，以練習肌肉協調與發力。例如想像需要拿取遠距離的物件，在有限的移動範圍下，我們需要盡量伸展或者扭動肩膊、背部、腰部、下盤等等，在不破壞張力循環下，達致最長的觸及距離。更重要的是雙腳需要協調，重心向後，以保持身體平衡。透過這樣的訓練，我們就可以穩定地進行遠距離攻擊。相反地，進行近距離組合攻擊時，我們可以將自己想像成一個陀螺，將身體的力量形成一個個循環，除了防止被對手影響重心外，透過循環亦可彌補發力距離不足的問題。

當我們掌握重張撬之後，就可以更容易影響對手的重心，甚至連防守動作也可具備侵略性。例如在防守勾拳的攻擊時，我們可以架開對手的上臂以破壞對方的發力線；或者在超近距離的時候，利用步法與張力，擴大防守架式從而影響對方的重心。

圖釋

1）每個星期一和拳手打打氣
2）英國拳擊班的上課大綱
3）英國拳擊班的收費
4）英國拳擊班的時間表
5）比賽休息時英國教練的指示
6）英國常有的晚餐拳擊表演賽
7）比賽前的手靶訓練
8）英國首場比賽的一瞬間
9）考取英國拳擊教練牌照

重張撬如何化解扁平足的缺陷

作為一個天生扁平足患者，我有著如平板一樣的腳掌。因為嚴重的扁平足，有時候重複做同一動作 30 分鐘以上，腳掌的肌肉就會非常疲累，所以我在運動場上的表現一直都強差人意。機緣巧合之下，我透過柔道初次接觸武術，其後學習拳擊，更深深愛上了拳擊這項運動。

拳擊所需要的耐力、爆發力都非常多，對我而言無疑是一個很大的挑戰。起初的時候一直重複練習步法，腳掌都總會很快就覺得疲累。但隨著訓練增加，小腿及腳掌肌肉的強度增加，亦學會分配身體重心的技巧，容易疲倦的症狀便有明顯的改善。可是在正式比賽的三個回合中，如果使用「跳打」這類型涉及前後步不停重複彈跳的進攻風格，對於小腿和腳板的負荷會大大增加，所以亦會不其然感覺到少許吃力。直至接觸到「重張撬」理論，我開始涉獵、鑽研如何準確利用身體的重心、張力、槓桿原理去作出攻擊、防守。自此，我甚少再於運動時感受到因扁平足而引發的疼痛和疲累感，亦慢慢遺忘了扁平足對運動時的影響這個障礙。

我認為，正因為「重張撬」講求的是運用身體的協調，而不是局部肌肉（例如小腿肌肉）的爆發力，當身體大小肌肉都能夠各司其職，即使身體有一些少許缺陷（如扁平足），也必能夠互補不足。

沉跨 (Hip drop)

我們整個跨下及盆骨於力的傳遞上扮演着非常重要的角色。之前提及到運用身體重量出拳的重要性，而沉跨便是一個帶動體重出拳的技巧。然而，因為習者需在一瞬間完成支撐、放鬆、扭動，才可以順暢地將身體體重輸送到拳頭上，因此沉跨的技巧對寬關節控制能力的要求比較高。

以術明道

以下我會從動作和運作原理上解釋這個技巧：

- 首先，沉跨時我們的下盤要好像做深蹲一樣，臀部往後坐。這個動作非常重要，如動作不當，我們便會容易使用了膝關節作緩衝，情況就好像要跪下來似的，大大增加膝部的壓力。

- 沉跨並不需要使用大腿、臀部和後大腿的肌肉蹲下，反而是放鬆，利用地心吸力。我們站着的時候，其實一直都在使用雙腿去支撐我們整個體重、對抗地心吸力。但如果在曲膝的時候完全放鬆，我們身體便可利用地心吸力的影響往後坐，這時侯下墜的力量便是整個人的體重。我們需要做的就是將直線下墜的方向稍為傾向前，再將力量傳遞到拳頭上。

- 將沉跨的技巧運用至出拳上，我們便可以運用到身體重量出拳。而整個力量流動的過程是從後腳發力，當身體往前衝時沉跨，前腳作支撐，同時轉動腰、肩，最後出拳。整個過程就像駕車時突然剎停，身體往前衝的感覺。

- 除了攻擊外，沉跨亦能幫助我們防守。透過沉跨，可訓練下盤的彈性，幫助身體承受衝擊，使我們能更有效將衝擊力帶到下盤和雙腳，從而減少上半身所承受的衝擊力，恍如身體裏的避震系統一樣。

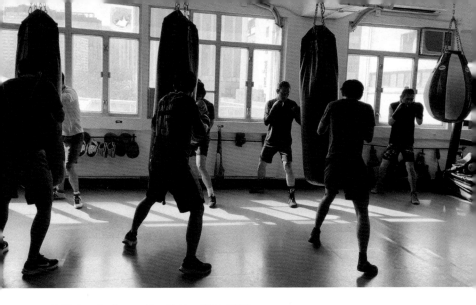

外國和本地拳擊

　　外國人教，會比較好嗎？在香港，外籍教練總會有一些光環，但其實作為教練，我會比較看重的是教學方式和系統性。

　　以英國為例，我接觸過非常科學、有系統性的訓練，但同時亦有以量為基礎的訓練方法。所以教練是否適合自己，能否令自己變得更強，與是否外國或本地人毫無關係。

　　然而，當一個地方學習拳擊的人數達到一定水平，該項運動變得普及的時候，一些非商業化的拳館就可以採用淘汰制的訓練方法。即是當運動員承受不了高強度的訓練、天賦不足或意外導致運動壽命縮短等等，便會被淘汰，這是因為教練和資源有限所致。從基本的統計學角度來說，當一個運動基數較大的時候，強者產生的機會率自然會增加。有幸的是，我在外地學習拳擊時，在技巧和知識上已有一定的基礎，在吸收新技巧的同時，能夠避免過量或不適當訓練而受傷。

　　在技巧方面，以英國業餘賽事為例，他們大多以高量進攻或靈活步法為主。除了相應的體能訓練外，亦著重組合與組合間的

連繫。所以當某一方取得優勢時，如果另一方未能於短時間內作出相應對策時，形勢更容易一面倒。

有人會說，外國人好像比較強，是純粹的體格問題，又是否真實呢？其實經過一年多在英國的競賽生涯，在業餘拳擊看過的賽事，打入倫敦冠軍賽後，我發現並不完全正確。事實上，外地較強之處是文化上的差異。在亞洲，我們從小就被灌輸找一份好工作、賺錢、買房是唯一出路。這樣的風氣使得工作、讀書與生活不容易取得平衡。在花光大部份精神與氣力讀書和工作後，正式開始訓練時，我們已經處於一個疲倦的狀態，試問又有多少人能夠有足夠的氣力去進行挑戰自身極限，從而變強的訓練呢？然而在外國，除了讀書工作外，亦非常注重工作與生活之平衡。當工作與生活壓力相對減少的時候，訓練便能有質量的提升。我認為這是他們強的原因之一，亦是令我變強並打進精英運動員級別賽事的原因。

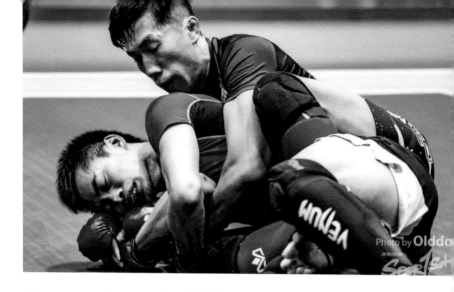
Photo by Olddo

Grappler 面對 striking 並訓練遇到的常見難題

唐柏文
MMA 職業拳手
巴西柔術黑帶
全職教練 (武術 / 體能 / 動態)
NowTV Sport / UFC 廣東話直播評述員
IG: healthy_strong_sorgi

　　在不同競技項目中，選手的能力傾向亦非常不同，如短跑選手及舉重選手的分別。就個人經驗而言，我認為當中最明顯的是速度與耐力要求，打擊型選手的動作 (出拳、踢腳) 往往講求速度及爆炸性，每個動作發生時間較短；相反，摔跤型選手動作由開始 (clinch) 至完成 (take down & submission) 過程則較長，因此對肌耐力的需求相對極高。身為一個 grappler 抓技型選手，我面對打擊型訓練首先要將自己一向欠缺的的速度、爆炸性動作訓練重新由零開始，並將自己從抓技中慣性的肌肉習慣減至最低，否則會成為我學習打擊技的障礙。

以我自己訓練體能作一個例子：

如果我將要參加抓技型比賽，我會選擇將最大肌力 maximal strength 及肌耐力訓練 strength endurance 作為主要方向，以輔助 grappling 訓練。

如果我將要參加打擊型比賽，我會將速度強度 speed strength 及爆炸力 Power 方面作為體能表現主項，以輔助 striking 訓練。

我需要完全轉型成一個打擊型選手嗎？

我自己的答案是因人而異，實際的情況要視乎你將參加哪一種比賽而定。事實上，搏擊界近年越來越多競賽者同時參加打擊型及抓技型比賽，例如拳擊、巴西柔術、泰拳、綜合格鬥等等，因此競賽者對兩種技能有大量的需求，並促使很多不同類別選手之間交叉訓練的情況。

當然，雙修訓練的好處是發掘可能性，令自己能力分布更全面，而且在比賽時有多一些技術選擇。

相反，如果要將兩項技術各自獨立，追求發揮到世界頂級水平幾乎是天方夜譚，畢竟能夠在屬性完全極端的領域同時達到頂尖級別水平的選手，是絕無僅有。當中時間、資源及運動員本身能力傾向天賦等等都是主要原因，而另一個最現實的考量就是搏擊運動員本身事業發展方向。如果你已花多年時間來訓練，朝著成為一個拳擊冠軍的目標奔馳中，則不會貿貿然跳去一個完全不同的領域從頭開始，增加訓練的時間成本。

當然，作為武術愛好者的我認為，發掘自己不足之處去體會另一番風景，或者在固有領域追求更高層次，完完全全是自由選擇，皆是大道武途而已。

（攝影：趙莉茵）

道與藝術　藝術與道

黃小婷
樹仁大學哲學博士生

　　不論是中國還是西方傳統學術思想與哲學中，都蘊含美學。哲學思想和藝術是相互關聯、相互影響的，藝術既是一種創作形式，也是追求道的方式，即前文所謂的一種「術」。藝術家通過創作，尋求自我與宇宙之間的連繫，探索人與自然之間的關係。與此同時，藝術也可以幫助人們更好地理解和實踐道的哲學思想，通往靈性的境界。另一方面，道可啟發藝術家的靈感，促進藝術的創造，兩者相輔相成。以中國的山水畫為例，山水畫是富有出世思想的藝術作品，顧名思義是以山水樹木為主。這創作不僅展現畫家的思想與情懷，所描繪的景物還予人一種淡泊寧靜的感覺，讓創作者和觀賞者一同透過藝術理解和體驗，以出世的態度觀照世界，實踐人生的美學。

　　除此之外，還有音樂、舞蹈、劍術、歌唱、建築等等藝術都能體驗哲學的道，而且不同的藝術形式能互相融合，展現更豐富的藝術形態和美學。

巴哈、牛頓、畢達哥拉斯、老莊思想與內家武術——
跨越東西方的靈性之路

盧敬之博士
(文武之道實踐學會會長)

徐惟恩
(香港演藝學院副教授)

When the American biologist Lewis Thomas (1913-1993) was asked what message humanity should take to other civilizations in space, he replied: "I would send the complete works of Johann Sebastian Bach……"

當美國生物學家路易士‧托瑪斯 (Lewis Thomas, 1913-1993) 被問到人類應該向太空的其他文明傳達什麼信息時，他回答說：「我會送上約翰‧塞巴斯蒂安·巴哈 (Johann Sebastian Bach, 1685-1750) 的完整作品。」

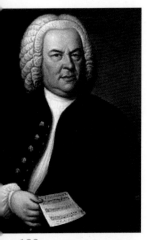

本文筆者之一盧博士，某天在練習八卦掌的無極樁時，腦海中突然清晰地聽到巴哈的《哥德堡變奏曲》(Goldberg Variations, BWV 988)。年輕時對巴哈的興趣不大，其大部分作品既不寫情、又不是寫景，其餘的都是宗教曲目。乍聽之下枯燥無味，也沒有令人感受深刻的旋律線。

人生步入中年後，開始閱讀西方理性哲學和東方的 (儒釋道) 心性學。巴哈的音樂好像突然變得有意義起來。就好像陶國璋老師所描述：好的藝術作品，表面上什麼都沒有說，但卻在不停

地訴說。巴哈不是數學家，亦沒有接受過正規的數學訓練，但其音樂作品全建構於非常理性和嚴謹完美的數學邏輯之上。我相信巴哈在創作時，絕對沒有在想數學公式和邏輯。但他用最虔誠純淨的心和意念來寫曲子時，似乎所有音符都渾然天成，每一分一秒，均恰到好處，沒有絲毫多餘或不足。

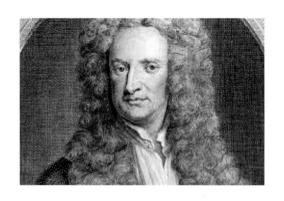

牛頓 (Sir Isaac Newton, 1642-1727)，是現代科學的代表，最為人熟悉的當然是牛頓力學，他被後世譽為現代科學的奠基者。同時，牛頓堅定不移的相信上帝的存在。透過研究自然科學的規律，他堅信宇宙是完美和有序的，是基督宗教的神充滿慈愛的創造 (God as the masterful creator whose existence could not be denied in the face of the grandeur of all creation)。牛頓為科學界帶來了巨大的動力並建立了新原則，巴哈在音樂界也做了同樣的事情。巴哈比牛頓晚 43 年出生。巴哈出生時，歐洲正在經歷啟蒙運動，歐洲理性主義正在崛起。巴哈正生活於一個在以牛頓主義為中心的德國。人類文明開始進步，邁向理性客觀科學。巴哈也受到啟蒙運動 的影響，以音樂作為媒體，用富有條理、邏輯的創作手段，去彰顯自然規律和神的意志。

以術明道

　　數學乃所有現代科學之母，數學基礎亦是嚴謹的邏輯哲學。古希臘哲學家畢達哥拉斯 (Pythagoras, 570-495 BC) 有句名言——Everything is number，亦即萬物皆數也！理性是人類智慧的一種高級運用。巴哈的音樂展示了這種人類理性的運用：理性科學與感性音樂相遇之美。

美學通於上帝：從音樂探討神學與美學

　　美並不僅僅來自於成功發現美麗的事物或聲音，它植根於人類理性和智慧對美的感官追求，從理性與邏輯中尋找和諧是對大自然法則 (天道) 的一種探究。渴望跟其他有更高智慧物種，甚至是無形的意識層溝通與交流，也一種對天道的追求。在巴哈的手稿中，也可常見他在曲末寫下 S. D. G. (Soli Deo Gloria，榮耀獨一的真神) 簡寫，在在都將他的信仰及謙卑態度，獻給造物主。

　　因此他的作品聽起來有一種幾何數學的感覺，從追求理性極至的過程中達到靈性的開啟。巴哈的音樂作品總充滿著靈性與理性的纏綿——彷彿透過音樂達至「靈修」，亦就是人靈魂的修鍊，使人轉化達到聖德的絕頂 (陳志明神父言)。所以很多有宗教信仰的人，在認真感受巴哈音樂中的層次之美時，都會不其然浮起一個想法：「人真的有靈魂嗎？」

　　《道德經》曰：「致虛極，守靜篤。萬物並作，吾以觀復。夫物芸芸，各復歸其根，歸根曰靜，是謂復命，復命曰常」。中國道家哲理探求天地萬物如何配合，人和天的關係如何融成一體，是人生的終極學問。可見對更高靈性層次的探求，無分中西。

談完文，再論武。中國內家武術與道家哲理的關係密不可分。陳志明神父說：「內家拳，除活動肢體，最重要是精神修練。故多藉宿營聚會，以靜修，自我反省。自己去體驗，增進思維，累積經驗，觸動內心世界。將靈修生活化，常在心中。就像魚與水的關係，水在魚的周圍，包圍裏著魚，魚本身卻是活在水中。這個觀念，又像一個四方框，觀點可以由四周四角向內看，亦可從中心向外看。」

胡孚琛（中國社會科學院哲學研究所）：「道不僅是一切人間秩序和價值觀念的超越的理想世界，而且是人類理性思維延伸的極限，它是唯一終極的絕對真理，因而同現代科學和哲學的研究成果遙相呼應。道在本體論上的無限超越性又可作為宗教的終極信仰，使之成為理性的科學、哲學與非理性的宗教的交彙點，這在人類文明的發展中具有無與倫比的意義。」

理性、感性、對美的追求，這些都是我們人類文明的支柱。理性的極致是靈性。當理性的追求去到盡頭時，打開的便是通往靈性世界之門。巴哈的音樂、牛頓的科學、畢達哥拉斯的數學、老莊思想和內家武術，雖然表面上看起來相隔十萬八千里，但細心思考下，內涵卻有其相近的屬性，共同指向一道更崇高的靈性之門。

馬瑋謙
嗩吶與管演奏會

古琴音樂養生與
儒、佛、道哲學思想

李春源博士
（國際古琴養生學會 前會長）

傳統琴道

　　古時候，古琴不是單純屬於大眾的表演藝術，傳統琴道不在於「他娛」的表演意圖，而是以「自娛」養生之修行為主旨，它的目的更在於「養生」、「修德」等。《左傳・昭西元年》載：「君子之近琴瑟，以儀節也，非以韜心也」。北宋朱長文《琴史》也說：「君子之于琴也，非徒取其聲音而已，達則於以觀政焉，窮則於以守命焉」，認為琴的主要功用是教化和修身。因此，古琴藝術一般不稱「琴藝」，而尊為「琴學」或「琴道」。

琴學理論和中醫養生觀

　　在古琴的演奏中，也講究主體精神狀態與客觀環境的交融，還體現在主體的身心統一，心手相應，甚至達到物我兩忘的境界。而在中醫理論中，天人合一的整體觀更是辨證論治的前提。中醫把人體看成是自然界的一部分，人與自然界存在著有機聯繫，《素問・氣交變大論》說：「夫道者，上知天文，下知地理，中知人

事。」、「善言天者，必應於人。善言古者，必驗於今。善言氣者，必彰於物。善言應者，因天地之化。善言化言變者，通神明之理。」只有把天道、地道、人道相互結合起來，進行綜合觀察，才能正確地把握醫道、琴道。

古琴音樂音質特性：

音韻特質：古琴散音恢宏，泛音泠泠，按音與虛音餘韻變化豐富（餘韻：走手音、虛音）。

古琴屬于中低音樂器，古琴音色的特點是古樸深厚和餘音綿長不絕，相較其它樂器，古琴的音色高古而悠揚，有著一份幽遠而深邃的意境。古琴所擁有的獨特的音韻，便非常適合我們的心靈進入定靜的狀態。

古琴音樂中的文化載體：

古琴音樂大部分屬於標題音樂，富含信息，特別是存在中國三大傳統哲學儒、佛、道思想的信息，對精神健康影響很大。

歷代古琴遺留下來的琴譜三千多首，減去相同曲名的也有六百多首，很多琴曲都受中國儒、釋、道三大哲學思想影響，由此而發展出儒、釋、道三家各有特色的琴道。

（一）儒家琴道

1）寓樂於教，琴能養德

古人認為，琴具有天地之母音，內蘊中和之德性，足以和人意氣，感人善心，頤養正心而滅淫氣。琴曲淡和微妙，

音色深沉、渾厚、古樸、淡雅，唐人薛易簡在《琴訣》中說古琴音樂「可以觀風教，可以攝心魂，可以辨喜怒，可以悅情思，可以靜神慮，可以壯膽勇，可以絕塵俗，可以格鬼神」。因此，無論彈琴或 是聽琴，都能培養人高尚情操，陶冶性情、提升修養、增進道德，使人外而有禮，內而和樂。《史記·樂書》云：「音正而行正」，通過琴樂感通精神，影響行為，端正人心，從而達到養德養生之目的，的確有一定道理。

2）修心養性，琴能養生

養性，指的是調理人的性情、情緒。養生自然包括養性，養生與養性是統一的，養性是手段，養生是目的。性情的修養水準很大程度上決定了生理健康。中國古代醫學和養生理論十分重視精神健康，認為精神是人身的主宰，《靈樞·邪客》云：「心者，五臟六腑之大主也，精神之所舍也」。不良的情緒會影響人的身心健康，《素問·舉痛論》認為：「餘知百病生於氣也，怒則氣上，喜則氣緩，悲則氣消，恐則氣下，寒則氣收，炅則氣泄，驚則氣亂，勞則氣耗，思則氣結」。孫思邈在《千金要方·養性序》中提到：「善養性者，則治未病之病，是其義也」。因此，歷代醫家把調養精神作為養生的根本之法，強調修性安心，情緒不卑不亢，不偏不倚，中和適度，保持一個平和的心態，使意志和精神不為外物的榮辱所干擾，使得五臟安寧，形神合一，從而達到養生的目的。

3）中正平和，琴能養性

琴者，心也。清代曹庭棟在《養生隨筆》裡明確指出「琴能養性」，白居易的琴詩《五絃彈》吟道：「一彈一唱再三歎，曲淡節稀聲不多。融融泄泄召元氣，聽之不覺心平和」。古

琴「中正平和、清微淡遠」的藝術風格和傳統養生觀不謀而合，尤其「和」一字更是以琴養性的主題。明末著名琴家徐上瀛在《溪山琴況》裡說道：「稽古至聖心通造化，德協神人，理一身之性情，以理天下人之性情，於是制之為琴。其所首重者，和也。和之始，先以正調品弦、循徽葉聲，辨之在聽，此所謂調調和感，以和應也。和也者，其眾音之款會，而優柔平中之橐籥乎？」明代醫家張景岳也在《類經附翼・律原》中說：「樂者，天地融之和氣也。律呂者，樂之聲音也。蓋人有性情則有詩辭，有詩辭則有歌詠，歌詠生則被之五音而為樂，音樂生必調之律呂而和聲」，「律乃天地之正氣，人之中聲也。律由聲出，音以聲生」。「和」當為古琴藝術重要的內涵，又正合醫家調攝精神的養生原理。

（二）佛家琴道與道家琴道： 你中有我、我中有你

道家與佛家的哲學思想有些是比較接近的，道家的無與佛家的空，看似在說空無，實際上講的是事物演變的規律。道家講虛無生一氣，一氣產陰陽、三體、萬物，然後由盛轉衰落，復歸于無。所以道家的無是事物變化的源頭和終點。佛家講緣起性空，真空妙有，是說組成事物的外部條件，空有對立，才產生出變化，所以空是事物演化的必備條件。道家和佛家，這兩者，只是訴說一種客觀的現象，是試圖闡述事物演變規律的一個術語，是偏于中性和客觀的。歷史上，從唐朝開始，很多中國文人都多少受到佛學影響，致使道學與佛學的哲學思想互相滲透融會，現在留傳下來的琴譜中，雖然道家琴曲記載較多，其實道家琴曲中也有佛家思想，變成你中有我、

我中有你，所以下面所說的部分道家琴道實際上也含有佛家琴道的思想。

（三）道家琴道

1）動靜結合，性命或心身雙修

彈琴可使人精神專一，雜念皆消，從而心靜神凝，精氣內斂，同時還能活動手指，增強手指功能，可謂是動靜結合，心身雙修。名士嵇康既是著名琴家又是養生家，他的傳世名作《養生論》提出「清虛靜泰」的養生觀，主張老莊的「無為」思想，「蒸以靈芝，潤以醴泉，晞以朝陽，綏以五弦　　」使精神「無為自得，體妙心玄」，神、意、心、身皆靜，物我兩忘，可使真氣運行無滯，外無六淫之侵害，內無七情之干擾，有助於疾病的康復。白居易晚年得風疾，古琴亦是他的心靈安慰，他寫道：「本性好絲桐，塵機聞已空。一聲來耳裡，萬事離心中。清暢堪消疾，恬和好養蒙。尤宜聽三樂，安慰白頭翁」。

2）琴者，情也

琴能養疾首先表現在琴能調暢人的情志，抒發情感，令人消愁解悶，心緒安寧，胸襟開闊，樂觀豁達，對情志性疾病的調養十分有益。《道德經》十五章談體道之士時說：「孰能濁以靜之徐清、孰能安以動之徐生」。即問道有什麼能在動盪中安靜下來而緩緩澄清、有什麼能在安定中變動起來而慢慢的顯出生機？古琴音樂的表達形式就有如此的特色。從其彈法、曲意中都如所謂的迂回曲折、疏而實密、抑揚起伏、繼而復聯、均在此意中；故能動心移情。

在日常生活中，人類多面臨的情況並非只是失調（產生疾病），而是需要從一種狀態平穩而順暢地過渡到另一種狀態，以取得生理及心理上的相對平衡（未病先防），這就是道家的進化觀、成長觀、一切順其自然、無為而無不為的精神修行。濁時需清、安時宜生、生活緊張時，古琴音樂能使人平靜鬆弛；麻木抑制時，撫琴能使人疏泄以達適度興奮、進取中有協調、協調中有進取、達陰平陽秘之奧妙。

（四）儒家、佛家、道家琴道比較：

在儒家，古琴是一種聖器，有其移風易俗之功；

在佛家，它是一種禪器，有其明心見性之效；

在道家，它是一種道器，有其修真悟性之得。

儒家的琴道：「中和」、「雅正」，可以修身養性。

佛家的琴道：「莊嚴」、「禪定」，可以明心見性。

道家的琴道：「虛靜」、「恬澹」，可以修真悟性。

儒家琴道：

《白虎通》：「琴者禁也。」

《史記．樂書》：「音正而行正。」

《溪山琴況》「二十四況」：「凡弦上取音惟貴中和。」

《溪山琴況》「二十四況」：「琴尚沖和大雅。」

佛家琴道：

「莊嚴身心，收攝六根。」

「徹証真如，乃生命之覺悟。」

《溪山琴況》「二十四況」：操琴可「明心見性。」

道家琴道：

蔡邕《琴操》：「修身理性，反其天真。」

薛易簡《琴訣》：「琴之為樂...可以靜神慮...可以絕塵俗...。」

《溪山琴況》：「大音希聲，古調難復。」

《溪山琴況》：「所謂虛者至靜之極，通乎杳渺，出有入無，而游神於羲皇之上者也。」

（五）儒家、佛家、道家琴道與養生：

儒家琴道與養生：

中正平和：強調中庸之道，養性情之正。

溫柔敦厚：「憂愁之感不加於心也，暴厲之動不在於體也」

養氣延壽：《孟子》：「我善養我浩然之氣。」又提出「仁者壽」的觀點，以人的精神、道德品行修養為養生的核心。

教化言志：琴於外可體現禮樂文化之社會理想，教化萬民。於內可陶淑中和，和樂性情，以端正人心。所以正心、修身、齊家、治國、平天下者。

佛家琴道與養生：

明心見性：佛家養生重在禪修，止息妄念。

破障超脫：棄惡去欲，除五蓋即貪、嗔、痴、慢、疑，淨化心靈進入自由超脫的境界。

發菩提心：慈悲為懷的博愛胸襟，度眾生斷盡一切煩惱。

道家琴道與養生：

道家把修道和養生看作一體，修煉的過程就是養生，而操琴也是修道的一種。

入靜：彈琴入靜，有助於聚精、會神、正氣，正是治未病的養生道器。

入定：包括神定、心定，心定自然神清氣順。

持平：操縵講究虛實相參、剛柔相濟、心平氣和。

守虛：崇尚清虛、無為自然，是自我調理身心的一種實踐。

行氣：琴道修煉培育人體自身真氣，即《內經》所說：「恬憺虛無，真氣從之，精神內守，病安從來。

（六）儒家、佛家、道家琴樂養生之功效比較：

儒家琴樂

儒家琴樂將琴樂視作「華夏正聲」、「元音雅樂」，正心修身。

對心靈激發，減少負面能量或情緒。對神經衰弱、渴睡、閱讀障礙等有一定的幫助。

佛家琴樂

佛家琴樂莊嚴慈悲，無私忘我，修煉明心、見性、自覺，開啟智慧、正念、正覺、發菩提心。對酒、色、食、財等諸方面慾念的節制和約束，有一定作用。

對酗酒，性神經功能失調，減肥，心理障礙等有一定效用。

道家琴樂

道家琴樂崇尚自然，提倡「返璞歸真」、「逍遙自在」「清淨無為」的處世哲學。

對焦慮、狂燥、失眠、神經緊張、高血壓等　　有一定治療作用。

（七）儒、釋、道琴曲不同音調的琴曲舉例及其喻意：

儒家琴曲

《枯木禪琴譜》的儒家琴曲「高山」屬宮調。此曲言仁者樂山之音，故無所不容而巍巍。

《關雎》屬徵調，此曲有關文王娶得賢后而作，窈窕淑女，正位中宮……有和靜恬逸之韻，圓潤幽潔之音，抑揚頓挫，深合其指……。此曲喻窈窕淑女，君子好求，以達琴瑟和諧之趣。

佛家琴曲

佛家琴曲《釋談章》（《普庵咒》為《釋談章》刪節本）屬商調，節奏平穩，莊嚴肅穆，音韻暢達，寧靜意遠，有古剎聞禪之效，在眾多琴曲中別具一格。

道家琴曲

《西麓堂琴統》的道家琴曲「神游六合」屬商調。此曲放達曠逸，氣勢不凡，彈至靜虛，瀟灑之至，一片神行。

《莊周夢蝶》屬角調，《五知齋琴譜》：「蓋莊叟之學，以玄虛放達為旨，乃千古仙學之宗，以靈機寓意於蝴蝶之夢也......。」

當代舞　無伴奏合唱劇場
CONTEMPORARY DANCE　A CAPPELLA THEATRE

香○夭
REQUIEM HK

公開綵排
Open Rehearsal
FB Live at 11am

當舞者
遇上武術

黃雅文
(Strike Boxing Club)

　　Bruce 黃振邦於 2000 年畢業於香港演藝學院現代舞系後，加入城市當代舞蹈團多年，現在主要參與跳舞創作及教學。他是舞者，亦是武者。除了精通舞藝外，他本身亦涉獵不同中國武術與搏擊運動，包括傳式八掛掌、陳式太極、詠春、巴西柔術等。

當舞者遇上武術

　　Bruce 憶述，小時候熱愛看李小龍的電影，長大後首次接觸詠春。不過，他在考進香港演藝學院後便要專注練舞，而終止了

詠春的練習，「當時有 HKAPA(香港演藝學院) 師兄說武術的發力方法是同手同腳，不利於舞蹈發展。」不過，臨畢業前，HKAPA 機緣巧合邀請了八卦掌的導師，讓學生體驗一下中國武術的動態，使他畢業後想繼續認識更多，便跟從李孝全師傅學習了兩年傳式八卦掌，他說，這才真正認識對有關武術多有少認識。

當舞者遇上武術，從武術中學到的了力、形態亦成為了他創作的靈感。他在 2017 年演出由他編創的長篇舞作《恐．集》，當中把武術揉合在舞步當中講述社會氣氛彌漫著的恐懼。

在創作的過程中，Bruce 也有很深的體會，「好震撼我，因為練舞有時可能只會做個形態出來，在舞台上面你多少都會想把你的身體張到最開，要有舞台效果。但係學武術差得遠，你隻手的位置高少少，其實係差之毫釐謬之千里。好像詠春，一個伏手、圈手，隻手和你的身體連

結，就已經影響到你的架構，產生出最好的防守。Apply 落舞蹈，當時就真係感受到跳舞講用 Core，延伸去背脊，再到手部，然後手再 rotate 去 perform 一些動作。」學習武術後，Bruce 更有感能運用力量來源，感受力道如何用得最有效，從而運用在跳舞之上。

醉心武術的 Bruce 把武術融入舞蹈，「巴西柔術的動作是很好用，有時會借了這些基本概念去 developer movement language。當時排舞之前都帶了同事們到巴西柔術館上堂，學了三個朝早，亦都上了三日詠春，等他們有少少體會，參與一些馬步遊戲，鍛練下身體反應能力，這些都要透過實踐去體驗。」

重新學會看身體

習武後 Bruce 的得著不少，他學會的除了是技術層面的知識，還學懂了如何聆聽身體，觀照自己。「就好似任何有 physical training 的人一樣，就像一些瑜伽學習者講的

meditation，練習是觀察自己身體的過程，你會好專注自己的呼吸、肌肉、眼球，係一個好簡單的過程，和自己的身體溝通、問問題的過程。」他認為，內觀對自己身體的敏感度大大提升，有助提升學習的能力。

有些時候，練舞也能帶給 Bruce 這種體驗，不過很多時對鏡或跟著導師練習時，較為專注去演繹一個完美的演出，會被鏡中的影像主宰著自己的動作。「這個情況和剛剛講觀照自己的情況不同，觀察身體的過程是較為自主的。觀照自己遠比模仿好是因為，即使做完運動釋放完壓力，其實現實世界要面對的東西始終要面對。觀照自己更多的是要學會如何釋放這些張力，練武術也好、跳舞也好，和自己內心觀察，把當刻的情緒先沉澱，得到真正的平靜後，重返現實生活便可以找到解決難題的方法。」

回想從前在學時期，舞蹈導師們也有做到觀照自己，而當時 Bruce 有著年輕的身驅，較少專注在內觀，反而追求更多高階技巧，「年輕的時候真好，能量永遠用不了。但身體開始受傷身體，開始投訴作出警號，你便要開始觀察自己。」

觀照自心 照亮他人

除了創作及編創舞蹈以外，Bruce 現時亦獻身於教學中。他時常想起初時當舞者時的一些新手恐懼，「以前的我常常會問一些前輩，怎樣才不會出現 stage fright。坦白說，我不是一個超級出色的舞者，無論體型上、技巧上，都不是一出場就會讓觀眾感受到 spotlight 打在自己身上的人。即使是站在舞台上，簡單的一個 standstill 的動作，在台上也可以感到不安定。但是學了武術會令到我在台上的感覺更加安定，因為你懂得和身體溝通，你知道自己可以穩穩的站在台上，令自己在舞台上與身體知覺同步。有時可能望住觀眾會好驚，但在舞台上你會學識觀察自己呼吸，隻腳踩落地下，脊椎擺靚佢，由我的背脊投射出去，不需要

交代甚麼情感，不是要表現自己。認識了自己，就不會輕易感到不安。」

Bruce 當時也不禁會向一些前輩取經，前輩的說話亦令 Bruce 為之動容。一位前輩曾這些說：「你想的不是自己的表演，你站在台上是幫編舞完成他的想法，不是為自己，而是 serve 一個 higher purpose。」香港舞蹈發展始終比起其他地區落後，不過近身有不少舞者已跳出舊有的框框，發展出不同的思維，有的專注在街上表演，有的則在劇院內繼續雕琢舞蹈。前輩的一翻說話，也令他希望可以創作更多舞蹈作品，用作品影響他人。

———————————

黃振邦生於香港，1995 年考進香港演藝學院。1998 年獲亞洲文化協會獎學金到美國參加美國舞蹈節。2000 年畢業於香港演藝學院現代舞系並加入城市當代舞蹈團 (CCDC) 至 2009 年，離團後獲頒香港賽馬會音樂及舞蹈信託基金獎學金到美國霍林斯大學修讀碩士，並於 2010 年入選「勞力士創藝推薦資助計劃」年青舞蹈家的入圍名單。除舞團之演出外，也曾參與不同類型之制作，包括郭富城及關淑儀演唱會，音樂戲《愛你拾分柒》。黃氏為標局創團成員之一，作品有《無休止者》，《金星人呀，金星人》及《標童》等。

其後於 2012 年重返 CCDC，作品有的《脫衣秀 2012》之〈溫柔無用〉、《逆·轉》之〈舌尖上的靈魂〉、《發現號》之〈…… 是如何鍊成的？〉及《恐·集》。《恐·集》更獲得 2018 香港舞蹈年獎傑出中型場地舞蹈製作。近期作品有《42·36·42》之〈餘音裊裊〉、《Stay/Away》(與何靜茹合編)，《Stay/Away》獲得 2020 香港舞蹈年獎傑出小型場地舞蹈製作。黃氏亦熱愛武術，並於 2006 年獲第二屆全港公開中國傳統武術比賽男子內家拳組冠軍，及男子成人組八卦掌冠軍。

誠實 · 表達 · 自己

黃振邦
(前任 CCDC (城市當代舞蹈團) 排練指導)

　　如果問我為什麼會跳舞，我會感謝小時候認識的張國榮和草蜢，還有青少年時代看到的 Michael Jackson、杜德偉和 MC Hammer。舞動身體的樂趣，非筆墨所能形容。從對著電視機慢鏡重播去模仿動作，到進入香港演藝學院修讀現代舞，再入職城市當代舞蹈團，從舞者到編舞，繼而到排練指導。現在暫時落腳於英國列斯的 Northern School of Contemporary Dance 做老師。眨眼間二十多年了，舞蹈已經成為我生命的一部分。

　　首先多謝盧敬之博士和伍智恒師傅的邀請，讓我寫這篇文章，也讓我好好整理和分享自己的一些想法。本書以《以術明道》作主題，我不敢說我明了什麼大道。但一路走來，總有些體驗和領悟。其實我也算是半個「功夫佬」，曾習楊式和陳式太極、傅

式八卦掌和詠春，也曾在拳館學習西洋拳、泰拳和巴柔等。就讓我以李小龍的名句：「武（舞）術就是誠實地表達自己 (honestly express yourself)」作為出發點，分享一些自己的想法。

誠實、表達和自己，這三個詞何其顯淺，卻又如此深奧。

Credit: Courtesy of City Contemporary Dance Company /
照片由城市當代舞蹈團提供

誠實

不作狀，不虛偽，不過份謙卑或自大。全心全意地認真去做該做的事，fully commit yourself。作為一個表演者，這是一個很難揣摩的平衡點，觀眾當然喜歡自信滿滿甚至近乎自大的表演者，但真誠的表演者更讓人觸動。我想我不算是個出色的舞者，表演相關的獎項一個也沒有，但我很享受舞台，喜歡站在上面的無我感——我不為自己表演，我為我的編舞表演，我為台前幕後的團隊表演。把練習過的，用享受的心讓他重現，即使出錯，也享受如何自救的過程。

誠實讓我們不自卑也不自大，如實地反映 reflex 和回應 respond，不作無知的反應 react，把該做的好好的做。

表達

　　試想像我們去一個陌生的國度旅行，興高采烈地學了他們的語言，說你好、謝謝和再見。作為一個過路人，實在無傷大雅，但如果你要在那兒生活，你懂的詞彙就不足以表達自己了。表達的充分條件，是有豐富的詞彙，且可以靈活運用。無論你是什麼人，花一些時間學習感興趣的東西，豐富自己的涵養和修為，不要只是懂得說你好和再見。痕跡疊痕跡，也許有一天學過的會有所忘記，但是必定有些東西會留下來。這些留下來的，同時不停累積，百川匯海，也許已經站在道上。我雖然是跳現代舞出身，但基礎訓練中，必定包括芭蕾舞，也曾在街頭和一班青年人炒地（ breakin' ），也花了差不多十年時間玩不同門派的武術。其實招式套路早已忘記，但當中的內涵，身體還記着，也讓我把這些經驗帶到不同的地方和其他人分享。

　　表達，就是要讓自己有更深切的體會，從而提升自身的表達力。

Credit: Courtesy of City Contemporary Dance Company / 照片由城市當代舞蹈團提供

以術明道

自己

電影《一代宗師》中有一句經典對白「見自己，見天下，見眾生」。見自己是學習的第一步，我們以形式（form）來學習，在既定的框架內，我們調節自己來符合此框架，無論是學習語言還是芭蕾舞也如是。隨之而來的可能是一種成功的喜悅或者是面對障礙的挫敗感，有時候會發覺自己做不到框架內的要求，可能是身體的條件、成長的過程或自身的文化背景帶來了限制而無法符合框架的要求。這時候，通常就是我們決定堅持還是放棄的時刻，但同時這也是一個面對自己的黃金時機。我們可否打破這些限制或障礙呢？甚至為自己的身體帶來更大的可能性？然後我們會調節自己，在這些限制的邊緣上遊走，尋求突破，不斷打開更廣闊的空間。之後我們面對的不再是既定的形式，而是面對自己了。當遇上困難時，便是觀察自己的最好時機，擺脫做形式的奴隸，細心觀察自己，作出調節。

在機緣巧合下，我練習過一些簡單的冥想和打坐。這些都是對觀察自己很有幫助的練習，清空自己的情緒以及多餘和不受控制的念頭，剩下只有自己和自己的身體。

不為掌聲而忘形，不為困難而沮喪。

「Honestly」、「Express」、「Yourself」。願共勉。

廣播藝術的力量

王德全

　　資深電台廣播製作人，熱愛編寫廣播劇。近年積極協助社區人士製作屬於他們的電台節目，將知識化為節目。經常研究聲音，也思考：一個不需講說話而帶給世界歡樂的差利卓別靈！一個講很多說話都不能令大多數人明白黑洞是什麼的愛恩斯坦！兩者中間，聲音的力量影響世人。

　　這本書的發起人傳給了我一個片段，看看有關他們的書籍，片段影像很清晰，可是聲音卻朦朧不清楚。這是一般在多媒體世界上看到的現象，現在普通的攝錄器材拍攝的影像質素很好，可是聲音質素仍然受制於距離的遠近。消費者多是即食用家，不會加添輔助工具，要等生產商再研發收音的器材，才可突破這紀錄短片的盲點。

　　聲音，我們大多數擁有，但是如何發揮它，發揮聲音的力量。上述的例子，發揮了聲音的破壞力，令觀眾不想繼續觀看。本文作者不是從科學角度，解釋聲音的大細、高低頻率如何產生力量，而是普通人對說話聲音，如何控制表達，不致產生破壞力，反而增加吸引力。

　　近來香港突然發生大規模停電，火燒電纜橋，整個區域都在烏黑一片，人人叫苦連天，與外界失聯。不過，這次停電事故，可以令大家排除接觸其他現代聲音，細心去聆聽自然的聲音，靜夜的聲音，或許自己的聲音，這確實是百年難得的機遇。若是你，你會聽到什麼聲音呢？這些自然的聲音有遠有近，有大有細，聽到空氣聲嗎？千萬不要發出埋怨聲音呀！反而要做到風聲雨聲聲入耳。

以術明道

聽過聲音後，大家要發出聲音，你認識自己把聲音嗎？我們自細都講說話溝通，大多數沒有人教怎樣講好說話。我在廣播界多年，參與廣播劇製作，也曾前往學校和師生分享。

廣播劇製作包括：編寫劇本、安排演員、演員圍讀和演出錄音、後期剪輯 NG，no good 的聲音，插入未能出席的演員聲音，即俗稱「單收」，揀選墊底音樂、進行混音、完成製作輸出、聽製成品，作出微調，即調較聲音大細，最後是交貨！有些人參與過演出訓練班，便說可以演繹七種不同的聲音。但我聽來聽去，都只得一種聲調。其實一般人聲，演來演去都只得一個語調，那就角色定型，去演那一種角色。還有，演員可以朗讀所有字出來，但有沒有神韻呢？我常說用手勢、用眼神、面容去聲演，這樣令聽眾可以感受到你的喜怒哀樂！演員亦需要加些語氣詞，便能加強對白的感情。

上網找到：《聲音的力量》：高音穿越靈魂、中音富感染力、低音振動褲腳，如何達到音域之間的平衡？何等高深！我並不認識，這篇文章也不會細說。我只有兩度板斧，是時候和大家分享了。第一是：笑住講對白，講說話。第二是：多些練習。以下是一些技巧分享：

笑容：講對白時，若果面帶笑容，聲音會顯得動聽和親切。

懶音：究竟是天生？還是日常累積讀的不正確呢？我相信是天生的，捲不到脷，以至未能正確發音。後天多努力糾正，也可有幫助！最必須糾正的字是「佢」、「國」兩字。「佢」讀了「許」音，「國」讀了「角」音，很刺耳！

氣量：演員通常一開口就大聲，跟著細聲，至無氣，讀一句完整句子也有困難。這當然要學習呼吸，不是什麼丹田氣，而是學習長氣。嘗試作出這樣練習。深呼吸，再發出聲

音 A⋯⋯ 直至要吸氣為止！你可以維持發聲 30 秒？還是 40 秒？輪流再用聲音講出 E、I、O、U 訓練，或用高低不同聲調去講。

笑聲： 訓練如何笑？大笑、陰笑、奸笑、甜蜜的笑！

手勢： 每個人講說話時，雙手會做出動作來配合語氣。所以錄音時單手拿著劇本，另一隻手就做出手勢，有如指揮家、有如豬肉佬！不斷帶動演出。

眼神： 角色簡單分類為忠和奸，情緒有喜怒哀樂，相對應做出眼神來配合，令對白讀出時更有神韻！

語氣詞： 編劇們可能很忙，沒有寫出語氣詞，就讓演員有自由空間去發揮。試試在不同句子加上以下的語氣詞，看看有沒有分別？「哼」、「哈」、「哎」！

　　其實在電台工作時，有個節目遊戲非常有趣，可以協助大家去訓練演技，就是用不同國家的語言去表達意思。比如要用泰文去談情說愛，印度文去報父仇，不須要認識該國語言，便能讓人感受到那種感情！當然一般讀報紙的訓練，也可使人能夠將文字讀成口語的訓練，用眼和口的配合訓練，工多藝熟，真正演出時當然能夠得心應口！最後要說廣東話的特性，英文和國語書寫和口話都是一樣，廣東話則不同。我們和「我哋」、在學校和「喺學校」，所以都要學兩套詞彙。不必擁有一把磁性的聲音，只需有一把親切的聲音，便可以發揮聲音的力量，希望讀者能夠參照以上的方法，進行聲音的訓練，我會聽得到你的力量。

　　在多媒體世界，人人都是主持人、評論員；人人都是導演、主角，大家張貼相片，寫文說說感受。廣播劇，還有生存空間嗎？廣播劇有如史前的恐龍，龐大的製作工序，超多的製作人員，當然費用不菲。但是大眾還願看恐龍嗎？廣播劇只得聲音，沒有影

像，上世紀 50 至 70 年代紅極一時，它的特性之一是任由聽眾去想像內容。可惜在成本效益計算下，在現有主流媒體中，像恐龍一樣消失了。不過，當你提出有廣播劇的電台節目計劃，往往都受到評審青睞，必定入圍。這確定了廣播劇的存在價值，只是有沒有有心人願意用比製作清談節目多好多倍的心思、時間去恐龍重生！

在這個速食世界，人人講求效率，清談節目說出人生道理，若講者說話流利、理據有板有眼，當然大受點擊。但是你還會進入戲院看看梅艷芳的人生，超級英雄拯救地球等等。電影、動漫、廣播劇是娛樂，也是製作人說道理的地方，大家要花些時間了解箇中道理，是否 1+1 這樣複雜呢？

世間上的道，那有聽得出，只能用心領悟。

意拳拳舞釋義

本文旨在簡介意拳拳舞的特點、作用、層次和源革。

伍智恒師傅與黃振邦先生留影

意拳拳舞的特點

伍智恒
（香港拳學研究會會長）

　　習武有三個層次：明規矩、守規矩、從心所欲而不逾矩。意拳的拳舞，又稱健舞或武舞，是意拳功夫達高水平後的一種練習方式，要做到隨心所欲而不逾矩。

　　與常見的武術套路不同，拳舞並無預先編排的動作，演練拳舞時，表演者應感而發，身體四肢隨興而動，應合當時的環境，

以術明道

或自身的感受和意念，自由無拘地作快慢、剛柔、大小、起伏、開合、螺旋等不同的武術動作起舞，唯期間不失意拳的內在原則——「整體」、「用意」與「自然」，實「以武入舞」也。演練拳舞時，身體不像初練拳術時，只強調中正，而是可自由無拘地前俯後仰，縱橫螺旋，跳躍下潛。但身體在隨心所欲地移動時，仍能萬變不離其「樁」，時刻保持動態中的平衡、均整、支撐、自然、爭力等要素，做到意拳重視的「形變力不變」，才能成為「武」蹈，而不是舞蹈。

練習拳舞的作用

現場表演：《琴武舞》——當代舞者與武者在古琴演奏下的隨興互動

講座題目：當代舞者與武者的內觀世界，探討內觀與舞蹈和武術的關係

嶺南大學講座 2022 年 12 月 7 日

練習拳舞主要有兩個作用：一、意力合一。武術追求身心的高度統一，意念一致，身體和四肢即時同步作出反應。拳舞的固定招式和路線，由演繹者隨興而作。演練時，武者身體四肢隨意念作出快慢、剛柔、大小、起伏、開合等不同的武術動作，激發武者身心之間的聯繫，心中一想，動作便能即時跟上，即拳術追求的意到力到，意力合一階段，亦即是意拳追求的拳拳服膺。

二、抒發感情。《文選・卜商〈詩序〉》：「情動於中，而形之於言。言之不足，故嗟嘆之；嗟嘆之不足，故永歌之；永歌之不足，不知手之舞之，足之蹈之也。」意思是當心中情感激動，會用說話來表達。用說話來表達還感不足，便會發出感嘆之聲；當感嘆仍覺不足，便會以吟詠歌唱來抒發；吟詠歌唱猶感不足時，便會不自覺舞動四肢來表達內心之情。拳舞可謂「以武入舞」，習者隨着當刻的意念、環境、情緒，應感而發，隨意而動，如意拳始創人王薌齋先生所說的「抒發感情」。拳舞也將拳術昇華至藝術層次，具有一定的藝術欣賞價值。

拳舞的層次

意舞是把意拳種種原則融會貫通後的綜合體現，意念、神經與肌肉高度協調統一，為拳學中神、形、意、力合一之境。在形軀隨意舞動之際，仍發揮以意主導、均整自然的力量。演練拳舞時，如要配合音律，即身體的表達同時做到「合樂」，則除了自身能意力合一之餘，還要張開耳根，與樂曲的力量、節奏、爆發、剛柔、起伏、輕靈、敦厚、婉約、纏繞、輕重、緩急等相合，如此便更進一步了。不止要「合樂」，還要同時與其他表演者，作無預先編排、即興的交流互動，並顧及舞台和環境的限制，以及表演效果等，便層次更高了。

拳舞的源革

據王薌齋先生所說，在隋唐時代，拳舞甚盛，為當時之養生術與技擊之法。不僅武夫操之，即使文人學士亦多習之，後多失傳。近世拳學家黃慕樵先生具多年參拳之體會，並揣敦煌唐人壁畫中人物與陶俑之舞姿，始將健舞之幾個姿態式仿出。北伐之際，王先生南遊至淮南，遇黃慕樵先生，遂得其傳，乃約略得其健舞之真意，合以意拳之功而成。

總結

拳舞並無預設的套路，每次演練時也不同，隨意而行，習者根據當下的心意，以身體四肢為畫筆，於三維空間描繪上下、前後、左右、抑揚、縱橫、螺旋的線條。也可意想與敵周旋，作大小、緩急、剛柔等技擊動作，追求意拳身心一如的境界，例如發手似放箭，用力如抽絲，靜似書生，動如龍虎，神猶霧豹，氣若靈犀，身動似山飛，足落似樹栽根，可橫撐開放，光線茫茫，也可提抱含蓄，中藏生氣，隨機而動，變化無窮等等。舞時瀟灑自如，時而行雲流水，又忽如火藥爆發，體現意拳的渾元爭力和自由無拘的身心狀態。誠如意拳始創人王薌齋先生所言：「拳本無法，有法也空，一法不立，無法不容」。練習拳舞有得後，習者心中會悠然生起「久在樊籠裏，復得返自然」的感懷與喜悅，在武學和心性修為上，也獲益匪淺。

2023 年 1 月 31 日寫於香江城門河之濱

道法自然，道與生活

黃小婷
樹仁大學哲學博士生

《莊子‧知北遊》記載了這樣的故事：

有個叫東郭子的人向莊子請教，說：「您經常所說的『道』，究竟在哪裏呢？」

莊子回答說：「道是無所不在的。」

東郭子說：「請您明白地說出來，道到底在哪裏？」

莊子說：「道就在螻蟻身上。」

東郭子不解地問：「怎麼在如此卑下的地方？」

莊子答：「道就在稗草裏面。」

東郭子問：「怎麼更加卑下呢？」

莊子回答說：「道在瓦壁裏面。」

東郭子問：「怎麼越發卑下呢？」

莊子回答說：「道就在屎溺之中。」

東郭子想得迷糊，實在無話可說。

於是莊子解釋說：「你的問題已經背離『道』的實質了，以『道』來看萬物，不論是螻蟻、稗稗、磚瓦、屎溺……它們的本質都是一樣的，並沒有貴賤之分。如果它們不合乎『道』，根本就不可能存在。既然已經存在，可見皆合乎『道』，所以我說『道』是無所不在的。你大可不必這樣提問，因為道是不會離開一切事物的。」

　　依莊子所言，萬物皆是「道」的變化，而本質其實是一樣的，這又跟釋家所說的「佛性」、儒家所說的「太極」不謀而合，可見各家之說表面上不同，實質是殊途同歸於「道」。

以武强道
以道演武

(書法：Alan Cheung)

以術明道

對「道」與「術」的思考

訪問：盧敬之博士
整理：伍智恒

　　樊智偉道長，道號惟證，皈依於香港蓬瀛仙館，屬全真龍門派第三十四傳弟子。香港道教文化學會副會長，香港珠海書院中國歷史研究所博士生，逢星期四在《明報》「心靈導航」版撰寫「津津樂道」專欄。

盧敬之：為何香港的道教人士，很少和大眾宣講教義。不少道教人士偏於法術，而信眾則頗多去扶乩或只求行好運，令人感到與 Harry Potter 一般。道教的法術或武術，是否應有一套哲理、教義或道德在背後作支持？

惟　證：很少人宣講教義，因為香港現時沒有一套完整的道教教義教材，大家都是各自表述，對「道」的理解各有不同，而精研道教哲理的弟子亦不多。第二個問題涉及「因術明道」的理念，道門弟子可透過學法、術、技（包括武技），一方面可濟世助人，另一方面可修心養身。無論學任何一種「術」，包括插花、泡茶、劍擊等，最終極都是通往「道」，在技藝之上追求更高的精神層次，突破有形的界限。猶如學武表面上是強身健體及禦敵，終極是學做人及鍛煉一顆俠義的仁心，所以日本文化十分重視「茶道」、「書道」、「劍道」等學問，皆以「道」統稱。

盧敬之：武當山的道人，拜的是真武帝。他們是屬於什麼門派？道門弟子現時都會修習丹道嗎？

惟　證：武當山的各所道觀主要是以真武大帝為主神，大多屬於全真道。關於張三丰真人的事蹟，史書沒說清楚，有說張三丰是宋末道人，到明代已一百歲。如果張真人是宋末人，他便不屬於全真道。不過，明代全真道已傳入武當山，現時山上多間道觀都以全真道為主。關於第二個問題，道教有很多修學法門，弟子不一定要修習丹道，而丹道也不一定要融入武術，丹道本身是道教的「難行道」之一，要有極大的毅力才可以修煉。另一方面，丹道也可融入「度亡科儀」及「武術」，武術也要講精、氣、神，配合內丹來鍛鍊可取得更大成效，尤其是煉內丹講

求「上封下閉」的原則，這與武術發勁是相通的。

盧敬之：全真詩詞美學藝術、丹道精神、丘長春祖師之儒道精神有何共通之處？如何用出世態度發揮儒家精神？

惟　證：全真詩詞美學藝術、丹道精神、丘祖之儒道精神都可以「道」純攝之。丘祖的《磻溪集》有詩學的美，有丹道的內容，更有不少勸世之詞，帶出儒道思想。「出世」不一定是指形體的出離，更重要是指內心，在俗世中保持覺醒，不要迷失太深。修道者一方面要有出世的心，一方面要有入世濟度之功，以無為之心行有為之事，功成而弗居。

盧敬之：全真文學全是形而上美學？

惟　證：詩詞的藝術亦有形而下的，如王重陽祖師喜寫「藏頭詩」，這些格式上的藝術屬於形而下，內容反映自然山水的意趣和對仙境的追求則是形而上。

盧敬之：你說格式是形而下，意思是借用現實世界中肉眼能見的東西，去比喻其道眼所見的心靈境界，如電影《臥虎藏龍》中，李慕白一心求道，但內心又放不下世間感情和慾望而產生的內心交戰？

惟　證：肉眼看的都是有形，心靈意境是形而上。慾望雖然無形，但都是貪求有形之物，亦屬形而下。只有脫離欲求，才可尋求「至樂」。感情和欲望的交戰，都是因為有形之物而產生，如一心求道，應懂得何謂「捨」。

盧敬之：為何大部分道教文化只會談風水術數？

惟　證：每一個學會都有自己的愛好及偏向，有些是精於術數，有些是精於太極拳，有些是精於科儀。不過，學會一門學問不等同認識「道」，修行是講實踐和個人修為，道

觀有責任告訴大眾甚麼是道教的信仰和教義，如何解決人生煩惱。

盧敬之： 何謂丹道？

惟　證： 「丹」，古時是指赤石，多產於南方的巴群及南越。道教以丹砂煉藥，所以「藥」又稱「丹」；而人身內之精、氣、神為「身中之藥」，故內在之修煉亦作「煉丹」，為後世所指的「內丹」。煉內丹與一般氣功不同，因為不只是吐納功夫，更需要配合存想、吐津、撞氣、束勒陽關等方法。至於具體功法，那不是三言兩語可講出來的，網上有太多人講丹道，但有部分人是沒有師父的傳承，只是從書本學習及領悟，那是十分危險的事。煉內丹不是一般城市人可修煉，因為基礎功是「築基百日」，百日期間不可以有世俗生活，如果精神一有偏差，即前功盡廢。例如早上上班，忙碌一天又去煉，身心便很難入靜；而且一天之內情緒起伏太多，實在不能一面如常生活，一面煉內丹。因此，全真祖師要求先出家修行，而出家煉內丹又不能在宮觀內進行，因為宮觀有太多道侶，有人的地方便有人我、是非及麻煩。修煉內丹如果從個體生命去做，那是個人養生的事，但要達到終極理想——天仙，便要抱著濟世度人的理念，這與《道德經》提出「修之於天下，其德乃普」的思想是共通的，因為道德是不能單獨在個人的，必須向外發展，這是中國文化的精神，也是內丹修煉的精神。

盧敬之： 禪定和道家虛靜，在每個人最終都要處理的生死問題上是否一致？即平時要做到禪定，學習降服其心，到生死大關到來時，可以不驚、不怖、不畏。平時只講而不煉，到生死關頭便做不到。

惟　證：清靜不是指打坐時的功夫，而是十二時辰之中的每刻功夫。道教教義是強調「性命雙修」，丹道氣功修煉其實不只是一種命功，而是要與性功相輔相成，即基本的道德修養、清靜寡欲等修為。「真氣」亦要在靜定之中萌生，沒有修為是不可能煉出真氣，一切也是空談。如果真正做到清靜，生死關頭也能保持淡定，這時候最能看出一個人的修為境界。

盧敬之：為何在 Internet 和 YouTube 搜尋道教對生命的意義或道教哲學的資料時，大部分只停留於養生煉氣，基本上沒有或很少理性探討道教教義對生命意義的啟蒙？養生煉氣乃個人生活的選擇，與傳播良好道德價值沒有直接關係，為何會成為道教教義的核心？

惟　證：講道德及生命意義，在 YouTube 上是沒有市場的。建議可留意北京白雲觀方丈孟至嶺道長在網上的講課，孟道長的演說是少數能把道教教義講清楚的高道。關於第二個問題，煉氣不只是一種命功，需與性功配合而言，同樣要求要有道德修為。猶如學習太極拳，不能說只學習拳架及基本功，更重要是在內心平靜、情緒穩定的狀態下才可真正放鬆。如果練拳的時候放鬆來發揮，練完後便破口大罵別人，這只是空有其相的功夫而已。因此，道教教義十分重視「性命雙修」，養生煉氣就是性命雙修的其中一門修持。

盧敬之：道家精神為何這麼難描述？

惟　證：道家精神重意不重形，意不可明言，需要個人體驗及領悟。講得太多反而失真，不如切實行持。

盧敬之： 站樁與丹道入靜最終的境界，是否就如《無俗念》一詞所描述的境界？詞中的描述，是形容萬物靜觀皆自在？是進入另一精神層次的美，一種形而上的美而不限於肉眼所能見的美？是否如好青年荼毒室在《達摩東來意》節目中所描述的，一種靜虛或禪定後進入的精神狀態，以至可隔絕塵世的雜音和煩惱？佛家和禪宗追求空性，較少用大自然境物去借喻空、滅的境界，如曹雪芹寫的「白茫茫大地真乾淨」。是否當你能進入這種精神狀態，道教所說的真氣便會自然而生？如黃庭堅草書寫的《花氣薰人帖》中的名句「花氣薰人欲破禪」，大自然花香等外界刺激，是否會使修禪時分心？

惟　證：（1）站樁是基本功，丹道是宗教修行功夫，境界各不同。《無俗念》一詞提到的「人間天上，爛銀霞照通徹」，這是丹道「煉神還虛」之境，但未到「煉虛入道」。（2）形而上的美是不用言語、文字來形容，只能意會、感受。那種美感不是由一筆一線、實在的顏色顯現出來。（3）佛、道追求的都是空性，用「落得個白茫茫大地真乾淨」，這亦貼近。到了這境地，已不是講甚麼真氣了。剛開始煉養時，真氣是在靜極而生；當入了空境，亦即「觀空亦空，空無所空」時，元神便會自現。（4）大自然之花香本無好壞，不會影響人心，是人有了分別心，才會「破禪」。「百花叢中過，片葉不沾身」才是真修行。

「煉神還虛」是內丹的「上關」功夫，也是最花時間煉的，修煉此關者通常都會離開鬧市隱居才可修煉。此關純是心性功夫，最後是「煉虛合道」，精神與天地結合。武術上的一般發勁、化勁，只需內丹功夫上的「築基」便已大概足夠，最重要是掌握「纛龠」的發勁模式和練習。當然，「煉氣化神」時亦求「氣」與「神」的高度

融合，即武術上的意到、氣到，氣的運轉可走入十二經
絡之中。

盧敬之： 道教中的仁義之心，是否不能單靠深山靜修煉丹，或內
家拳功、氣功所能培養出來？仁和義兩者，應該吸納了
許多儒學理念，其中入世的人民關懷之心，是要透過實
踐去體會，而不能單靠研讀經學或修煉丹道而達致。丹
道可以把人慾減到最低，有助不為誘惑所動，但最後在
大是大非面前，要靠自我內心良知的呼喚，來對善作出
選擇。這是一種內化行為，而不是靠有超自然力量的
神、權力或輩份高的人，告訴你什麼是對，什麼是錯。
全真呂祖、王重陽、邱處機一脈，除了以靜修內丹為核
心，是否亦十分關注入世實踐儒學中的人民關懷之心？
其中包括入世的道德教化，令世人對生命有反省及啟
悟？其價值在於不單求個人的超脫，而是對社會及世人
有所關懷，serving a much higher purpose beyond
oneself？

惟　證： （1）任何一門技藝都是一種學習、磨練、考驗，可以
培養仁義之心，煉氣及學武都能體會，最重要是過程中
的體會和感受，包括與人與人的交往及生活的煉就。
　（2）經者，徑也，「經文」只是指引門徑給我們學習，
入世之濟世行物情懷，需要親自去體驗，非靠讀書可得。
丹道的終極是證位天仙，天仙的境地已不只是個人的道
德修養，而是要普及世間的利樂有情，這必須要有廣大
的善德福祉。（3）丹道之初要降伏自心，回復自然真性，
這不是靠任何外力，而是本身良知及本性顯現。到此境
者，應無所謂分別心及執著，不存在善擇及不善擇之問
題。（4）全真派丹道的終極，亦必落實到世間的道德
責任，亦是證位天仙的必然修行。（5）丹道的性功由

入手開始，便要反思生命的意義及懺悔自己的宿業，如此方可寡欲素樸，悟澈明道，對境不起妄心，進而守靜入定。

盧敬之： 在練習有道教丹道元素的內家拳時，你認為可如何透過內家武術而進入丹道，打開進入另精神層次的一扇門，或透過內家拳的練習，去理解和體會天人合一或天人感應？又或通過內家武術去弘法，或以武術去演道或明道？以道教哲學和丹道為核心的內家武術，在外形上、道家哲學理論層面上、精神修煉的著重上，和一般民間流傳的內家拳種，最大分別在哪裏？

惟　證： 內家拳的丹道元素可能只是上封下閉、提肛發勁等技術，因為內丹功由基礎的築基煉己、進而煉精化氣、煉氣化神、煉神還虛等功法，已經與內家拳完全不同。武術進入丹道是由靜功入手，這是「性功」的初階，即清靜、泰定等元素，是有一點共通的。不過，丹道是道教「性命雙修」的修行，非一般人可以有此毅力做到，所以向來是出家人修煉內丹的，因為初階的性功便需斷緣，而且要有正信正念、禁慾禦魔等功夫，非出家修行不能做到。「天人合一」在各家各派有不同演繹，儒家是以道德正氣來達到天人合一，道教丹道是修煉元神來達到的，即是「煉神還虛」及「煉虛入道」的終極階段，沒有多年的功夫是煉不到的。元神復現，即能感應天地，明通一切。武術可以展現動靜配合的技術，由此亦可表現武者的修為和氣度。因此，武者平日的修為及靜定功夫亦不可少，應用在武術上便可提昇另一種境界。丹道是以道教信仰為核心，小周天和大周天的功法是對應道教的宇宙觀，不能與民間拳種相比。

盧敬之：武當山下常常見到四個大字「問道武當」。這是否對應生命義意的哲學，the highest form of enquiry based learning？即在天道這個大課題之下，修行人如何通過術去理解天道？如何盡人事、順天命？知天命後，從而領悟生命價值及實踐，而不是純粹空談？

惟　證：「問道武當」只是一個口號，多年前武當山上曾舉行一次活動，主題好像就是「問道武當」，希望帶出武當山就是洞天福地，適宜在此求道及學道。後來中央電視台拍攝了一輯節目，節目名稱就是「問道武當」，所以現時山下都是這句口號，更似是一句宣傳用語了。關於第二個問題，正如前面已提及，學任何的技藝都可通往「道」，即追求有形的技、術、藝時，更追求無形的精神意境，將身、心、神融為一體，接近大道。「盡人事」是有為功，學功夫也是先要苦練基本功，然後才學拳法套路，這是可以後天鍛鍊的。在鍛鍊過程中，經歷的種種辛酸和領悟，就是理解天道法則的過程，明白順逆、有無、虛實、陰陽等關係。「順天命」是一種無為功，在道家來說就是「為道日損」的功夫，人生到了一定歲數後便要放下、捨得、身退，如此才是真正順天命。懂得上升，也要學習下降，但「欲求」是很難放下的，能做到便不是空談。

盧敬之：斷緣、出世離群、追求精神超脫，相對於履行世間道德責任、有人民關懷精神，兩者之間有違背嗎？《臥虎藏龍》的李慕白、《紅樓夢》的賈寶玉、被流放到黃州的蘇軾，都好像是被這個題目困擾——應如何從全真道教教義中領會、發揮及實踐人道精神？

惟　證：斷緣不是身離，而是心離。斷緣是修行初階，即要先做

好攝心功夫。心可清靜，意有正念，這樣入世履行道德便可以抵住俗世各種「名聞利養」，當中沒有「違背」問題，中國文化的陰陽不是二元的對立，而是陽中有陰，陰中有陽，「身在凡而心在聖境」才是王道。學習「術」，先要用心學習「術」的基本功，有了進境後便要尋求突破，進而在精神層面尋求「道」。大道無處不在，故《莊子》曰：「道在屎溺。」即使天下人最鄙視的東西也有「道」，只要用心觀察及領悟，一切物一切術都有「道」。大道不可空談，所以道家主張「不言之教」，即以身教為先，身體力行及體驗才是真正的學習，學了便要沉思、反省、改善、精進、感悟，這是求道必經之階段。可參看《晉真人語錄》（全真道典籍）的一句說話：「若要真功者。須是澄心定意，打疊精神，無動無作，真清真靜，抱元守一，存神固炁，乃真功也。若要真行，需要修仁蘊德，濟貧拔苦。見人患難常懷拯救之心，或化誘善人入道修行，所為之事先人後已，與萬物無私，乃真行也。」「真功」是內修，「真行」就是人道精神。蘇軾一生被貶三次，雖然表面清閒，但他做了很多利民措施；雖然人生受挫，但成就了不少高水平的作品，也是精神進境的人生階段。《廬山煙雨》便是他晚年的人生境界作品，一切的煩惱和困擾，應作如是而已。

盧敬之：丹道與禪修，兩者最大的分別在哪裏？丹道有系統、口訣及動靜功去催動內氣，打通經絡，接通上下丹田，到某個境界，據說可達神通。禪修好像沒有像丹道般的系統和口訣來訓練內氣，主要追求精神上的空滅，肉體長生養生，不是禪宗的主旨，甚或放到最末，但禪修到一定的境界，也能達致神通？

惟　證：丹道是要配合身體經脈的走向，而且要用氣配合，是性

命雙修之法。禪修是完全可以性功修行，命功只是一種輔助，你可參讀《童蒙止觀》。丹道亦有道家周天的宇宙觀，這是道教獨有的修行方法。禪宗的命功部份亦有口訣的，只是大部分已遺失，相傳是六祖惠能南逃時已佚。無論是丹道或禪修，最終目的不是肉體長生，而是一種證道的歷程。丹道去到煉神還虛，已完全是一種性功，與肉體及命功無關。神通，不是修行的目的，而是證道後自然而有的現象。未證道而自稱有神通，最多也是一種小神通，而且有機會是假象。

盧敬之： 丹道與禪修定兩者之間，對生命的終點及死後嚮往的世界，觀點有何不同？兩者對苦和人生的看法又有何差異？

惟　證： 無論是透過止觀、數息、調氣等方法入定，佛道二教在這方面是頗為類似的，而且都有一套方法斟破生死無常；但丹道背後的哲學與佛教不同，牽涉到背後的「周天」運行觀以至天人合一。道教終極理想的樂土是「大羅天」的天仙之境，而佛教不認同「天」是終極解脫，而是涅槃寂靜的佛境。佛教認為人生有「八苦」，修行便是要解脫「苦」；道教哲學是「樂生」，視生老病死為自然之平常，應以知足常樂心態面對人生。兩者同樣承認人生之苦，而且以離苦為目標，只是方法及切入點各有不同。

盧敬之： 道教或道家，因最終乃追求天人合一，與道契合，探究天道，所以發展了許多不同的道術去理解天道。因道術之不同和切入點之不同，有很大的空間去各自詮釋天道。是否因為這個原因，不需要像佛家般的嚴謹哲學邏輯去論證天道？佛學會用正反兩個角度去論證心和空滅

的概念，是否理解天道並非佛家要探討的核心？佛家看命運，是讓世人知道自己前生的罪業，今生不要怨天尤人，安然接受自己的命運？以命理中所說的命限為例，道家就算有宏的大理想希望拯救蒼生，也要先知道自己的命限，要懂得順勢而為？

惟　證： 天道不需論證，佛家唯識哲學之複雜只是要解釋「識所緣唯識所現」之現象，這牽涉到深層次的精神心理學問，但佛教理論終極只是緣起性空及因果二字。理解天道不是佛家所主張。不過，我們首先要理解甚麼是「天道」。濟度眾生是道門弟子的任務，但不可心存「濟度」，有心於此即是障，佛家同樣。因為知道自己生命有限，故道教有「我命在我不在天」之教義，要透過修行突破對生死流轉的命運。佛教強調的是覺醒及懺悔，覺醒無常而及早修行，懺悔往昔罪業而持戒修定。緊記，千萬不要用西方邏輯哲學去論證佛、道的思想，這是學術的玩意，在宗教修行而言是永遠不會尋到真道的。

盧敬之： 道教所追求的乃天道信仰，而不像西方宗教的人格神。那麼，仙與神在道教的天道世界中扮演什麼角色？天道與仙道文化之間有什麼關係？

惟　證： 神與仙是不同的概念。神可分為先天與後天。先天是指三清尊神、一切星宿等先天地而生的神明，後天是透過積功累德而成神，或稱為「仙」、「聖」。「仙」是從人字旁，肯定是後天修煉而成的，「山」字指代表自然，古時亦作「天」，是以「仙」即天人合一之體，已證道而長生。道教的天道世界共有三十六重天，四梵天或以上已超脫輪迴，其他天界仍有壽命限制，需要不斷修持才可。天道與仙道是沒有分別的，只是名相不同；仙道

可分為五等，即天仙、神仙、人仙、地仙及鬼仙，天仙即已證大羅金仙，與天道同體，不生不滅。

盧敬之： 涅槃和佛教所說的西方極樂世界，兩者有沒有關係？

惟　證： 涅槃，即已證得無漏，法性圓滿，位證極樂世界。涅槃是指證道，極樂世界是佛境，一個是動詞一個是名詞而已。

盧敬之： 武當內家武術說「以武演道」，少林心意把談「禪拳合一」，是否兩者都追求忘我、無念、物我兩忘之境？

惟　證： 以武演道只是心意合一的練習，最後要到物我兩忘，便只是心性的修煉，「武」也不用了。

盧敬之： 為何內家道門武術那麼注重劍術？這與劍被作為道門法器和呂祖在世時劍術聞名天下之外，與丹道導引術有否直接關係？

惟　證： 劍是道教壇場重要法器，沒劍的時候也要用劍指，以劍氣驅邪。古時道人鑄劍有固定格式要求，而入深山時更要配劍護身。呂祖的劍術是要斬除自己欲念，斬的是自己心魔。丹道的基礎功就是要用慧劍除魔。

盧敬之： 丹道最終追求可用意識而不靠動作來催動真氣，打通全身經絡。但大多數丹道習者，都不能在初期就能單靠意識催真氣。在未達到單靠意識搬運真氣時，單手長劍因有焦點而劍身兩邊平均及對稱，配合內家劍術走圓不起角，追求力斷意不斷的原則，是否可幫助習者更有效地打通全身經絡？

惟　證： 經絡本身已通，丹道只是強調用真氣去通。剛練習時可用有為功輔助，即可靠一點動作。不過，丹道最後是一種心性的磨煉，終極連意識也不用了。初練習者要從基

本功入手，即如何調息、存想、安心等。有了基本靜功才從一些有為功的技巧去練，即用意識去帶動，這要一步一步來。關於以身動來運劍，以求打通全身經絡，這有點本末倒置，應該是先打通經絡，再以舞劍方式輔助，並將綿勁及運息應用在劍法上，而不是透過劍法來打通經脈。需強調，人身經脈本通，道教修煉強調是用真氣打通，這才是丹道的功夫。

盧敬之： 為何有丹道內涵的武當武術或禪定功夫，如習者持之以恒練習，身心好像會有保護罩，不易受外界帶來的不安和焦慮影響，往往可做到不驚、不佈、不畏，能較易安定心神，降伏其心？

惟　證： 丹道功夫需要有極強的靜功基礎，如果在煉養期間稍有不專心，即自廢武功。因此，修丹有成者必是大修行，即使是小驗者也有一定靜功基礎。習武者兼習丹道固然是好事，但丹道不太適合都市繁忙的人學習，如果只是學習基本的靜坐功夫，其實也是對武術有幫助的，尤其是在集中精神、安穩神思方面得益不少。

盧敬之： 教導全真道教文化及其思想與修煉之法，對廿一世紀人類文明，有什麼貢獻？

惟　證： 這是很大的課題，非兩三言可說出，將來有機會再探討。

以術明道

閒談道家的氣

張智輝（天獅師傅）
天元觀住持

天地宇宙，茫茫浩瀚，自然生物，離不開吐與納，吐與納皆為氣，「氣」無形無狀而存在，氣在中國理學範疇中獨特而虛還。

傳統理學當中，氣具有多方面涵義，《說文解字》中提到：「氣，雲氣也。」古人觀氣，觀察自然界雲煙變化流動，時升時降，或聚或散，無窮變化，有時如飛鳥，有時像游龍，時幻時虛，更有仙佛映像，煙雲是古人觀氣的一種直覺和映像思維，從中領悟大自然對人反映出的預警或啟示。氣無形卻有質，質變，天、地、人變。

道生萬物，萬物藏陰陽，陰陽不停運轉，氣衝和合而化生萬物。莊子隨老子論述「萬物負陰而抱陽，衝氣以為和」。陰陽之氣乃構成天地萬物本體的物質，人的生死，植物的榮枯，事緣成敗皆是氣聚、氣散、氣絕的結果。

自然萬物的生聚滅滅均與氣有關，氣與物有著外圍與內在的必然關聯，而內在關係則以心性論氣，氣在心性之內，通過氣的集結，包藏內心，培養出浩然正氣。

而天地陰陽之氣，可謂元氣，乃本始之氣，它是產生於本體自身的物質，元氣的產生和演變，是由太易，太初，太始，太素這個過程，讓人了解到氣在形質未分離的階段，此乃混沌之元氣。

王充提出元氣乃自然之氣，元氣無為，自然，而非有為，有意志，張衡則提出，道，元氣，萬物，認為元氣是宇宙生成萬物的三個環節。

氣為無或有，王弼認為氣以「無」為體現，而張湛則持相同見解，認為形、色、聲、味皆不能自身產生，而是從無而生，「無」乃形氣之宗體，具根本之義。郭象則認為氣以自身為本，非以「無」為本，萬事萬物皆為氣的無限過程，一氣塑萬形，宇宙萬物歸元一氣。

道教以胎息行氣，金丹修煉，道教中的導引煉氣是整備氣息，吐故納新，促使血氣運動調節機體功能，強化血脈，益氣養命，達致延壽。氣為萬物本原，引氣調息，稟於自然之氣，聚氣而生，氣散即斃，氣與死是循環不斷，人死氣仍在，延綿後代。

虛與氣，成道氣一體，氣非具體，非物質與形，氣為萬物本體，構造萬物的資源，理學家朱熹將理和氣的性質附加了論述，氣在理與物擔當了中間角色，理也需要附於，托寄氣而存在，否則理也不能實在地自身表現。

氣生成萬物本原，不斷運動的精微物質，不具形、聲、色、態，且為宇宙萬象統一的基底，乃自然萬物本原本體，氣與太虛相聯，成為最高的本體，客觀存在的抽象概念，氣、炁、道，可見氣是尋道的元氣。

道家老祖兼創始人老子，在道德經中對「氣」有三種見解。

第一，氣為「血氣」，道德經第十章曰：「載營魄抱一，能無離乎？專氣致柔，能如嬰兒乎？滌除玄鑑，能無疵乎？愛民治

國，能無為乎？天門開闔，能為雌乎？明白四達，能無知乎？生之畜之，生而不有，為而不恃，長而不宰，是謂玄德。」

老子認為，若人能保護體內的氣，便不會離開本源，能專任體內血氣，達致和充境界，返真歸樸。按道的準則，化生萬物而不佔，守護萬物不自恃，養萬物而不主宰，便是玄德。養心治氣，血氣平和，就是「玄德」，老子在這個章節中所提到的氣，指出是人體血氣。

第二，氣為「衝氣」，道德經第四十二章：「道生一，一生二，二生三，三生萬物。萬物負陰而抱陽，衝氣以為和。」老子認為宇宙萬物由道化生混沌之氣，氣化陰陽之氣，陰陽之氣化生天地人以致萬物，萬物交會滋生。老子的氣就是「一」，一是氣之本，具物質性，混沌初開是尚未分的氣 。「衝氣」即是陰陽兩氣不停地運轉。所以氣的特徵就是不停運動相衝，相衝和合而衍生萬物，萬物因而具有生老病死之過程變化。

第三，氣為「力氣」，道德經第五十五章中「知和曰常，知常曰明，益生曰祥，心使氣曰強。物壯則老，謂之不道 不道早已。」老子認為得道者具有最高道德意志，做到純和境地，能懂「和」就能知「常」，常乃「明」也！貪求放縱謂之「祥」，欲念主使力氣謂之「強」，過強則衰，不合乎於道，不合於道者，致速亡，這裡所言之氣是人體之力量，即是力氣。

氣是一種元素，產生於道，天地萬物衝氣與人體血氣是老子哲學中的涵義。氣雖無形卻是萬物變化的一種規律，而這種規律乃是道的其中一個環節。

張燕山

天元道觀創
任職命理分析師二十
累積豐富命理
為工管碩士出生
分析命理方式獨特
一言道破，準確
分析紫微斗數的功夫可謂爐火
他師承古瑞雲
老人已往生，留下了很多
還有件過百年的古董，
天獅師傅盡得老人家的
斷命準確，文筆
奇聞》在他任主編時最為
在他筆下紅了多少術
他也是武術和教練

傳式武當飛龍

練劍之要身如遊龍
切忌停滯習之日久身
与劍合劍与神合于此
劍震震之際劍能知此
義即近道矣 右劍譜
丁丑歲重錄于僑劍樓 羅忠

盧敬之博士

　　《傳式武當飛龍劍》是一套傳於全真道人宋唯一的劍術，龍乃非凡之物，出水能飛，入水能游，取名為飛龍劍，喻意劍法超越一切物質，不受任何客觀環境所限制。此套劍法之精髓在於「巧」——盡量避免和敵方的重兵利器正面碰撞；以及「身在凡塵，心在聖境」——要旨在於取對方手腕、膝蓋、喉，令對方失去戰鬥力，立即做到止戈為武，盡見其背後求仁之精神。此劍法要求習者做到「人與劍合」的境界：首先，劍在空中劃出弧線，然後揮劍者之身法和，最後自身體內重心交替。若人與劍互相配合，並發揮到極至時，舞劍者身輕如燕，有如水中游魚，或如坐在浮舟之上，恰似道教修行者所追求羽化飛仙之狀。

以術明道

傅式孫氏太極拳與
傅式八卦龍形掌

盧敬之博士

　　《傅式孫氏太極拳》，又稱「開合活步太極拳」，要求練者在單腳踏虛，先旋轉背脊中軸，再做到出手時發揮整體力（即同時運用身、手，而非單靠手力）。「開合」即用緩慢升降浮沈的方式，尋找先天（丹田呼吸）和後天（肺式呼吸）兩者在發力時的連接。若能掌握此要旨，便有助提升肺容重及肺功能，增強搏鬥時的持久力。此外，能撐握丹田升降者，可在受撞擊時作避震之用，減低自身所承受的傷害。套路演練配以古琴曲《梅花三弄》，能引領練拳者以高潔閒雅的精神狀態去內觀及靜觀自己，達到身心合一之最高境界。

　　龍形掌乃傅式八卦丹道武術系統的高級套路，要求習者做到「狂而不亂」和「忽」（unpredictable）。所謂「忽」，即忽急、忽緩、忽高忽低、忽吞忽吐、忽正忽斜、忽實忽虛、忽隱忽現。高階者在單或雙腳踏虛之時仍能發勁。出招時有發出「怒海狂潮」之勢，做到從有形中追求無形；從有招中進求無招。另一方面，此套路要求習者用意不用力，主要靠擠壓丹田，先以真氣貫達雙手，出招時手臂如軟鞭，以氣卸招，使出手後隨意改変軌道，在移動的過程中繞過對方的硬橋手，達到追身不追手。

客家麒麟與香港民間信仰

黃競聰博士

前言

　　復界以後，大量客家人移居香港，開墾荒地，開基建村，帶來的不僅是勞動力，更帶來自己的生活習慣和風俗，舞麒麟的習俗也因此在本港落地生根。客家人視麒麟為瑞獸，可以化解煞氣，帶來好運。所以在慶祝農曆新年、婚嫁、祝壽、祠堂開光、新屋入伙、迎賓、太平清醮、神誕等喜慶場合都會舞麒麟。自舞麒麟隨客家群體移入香港後，與本地傳統音樂和武術結合，發展出極具本地特色的造型、步法和套式，當中與民間信仰有着密不可分的關係。

麒麟文化在香港

麒麟是中國傳說中的生物，自古已有「四靈」之說。《禮記・禮運》曰：「麟、鳳、龜、龍，謂之四靈」。麒麟位居「四靈」之首。傳說麒麟十分馴良，不傷人畜，堪稱「仁獸」。舞麒麟是傳統節活動中不可或缺的重要元素，有團結社區的作用，屬於建構身份認同的傳統活動。內地慣稱麒麟舞，華南地區則改稱舞麒麟，其實意思是相同。早在明代以前，麒麟舞只限宮廷表演，用於祭祀和祈福，只屬王公貴族、高官顯貴的娛樂。隨時代演進，麒麟舞逐漸走進尋常百姓家，如《東莞縣志》載有麒麟舞詳細的紀錄：

邑尚技擊，秋冬延師教習。元旦至晦，結隊鳴鉦鼓，以紙糊麒麟頭畫五彩，縫錦被為麟身，兩人舞之，舞畢各演拳棒，曰舞紙麟。

時至今天，每逢神誕、慶典、新居入伙或婚嫁儀式等喜慶日子，新界地區仍流行舞麒麟，成為不可或缺的表演活動，希望藉此帶來祝福。當中又可分為本地、客家及海陸豐／鶴佬三個不同傳統，無論外型、舞動方式，以至伴奏樂器亦有不同，而佔了絕大多數都是舞客家麒麟。這技藝隨客家群體移入香港，與本地傳統音樂和武術結合，發展出極具特色的造型、步法和麒麟套。

客家舞麒麟與神誕活動

在賀誕活動中，麒麟擔當重要的角色，對內是隊伍與神明的中介者。而賀誕活動的過程中，賀誕隊伍進行任何程序，大

多通過麒麟知會神明，以示尊重。例如出發前，麒麟作為代表，上前參拜當地土地和神明，告知神明，隊伍即將出發。對外而言，麒麟作為隊伍與其他賀誕組織的中介人，通過壓低麒麟頭的動作，表示向對方示好。由於活動性質不同，擔當麒麟的角色亦會不同。下文將以西貢區神誕為例，說明客家麒麟在賀誕活動中擔演的角色。

西貢墟天后誕

　　天后誕是西貢區重要神誕活動。天后原名林默娘，又稱媽祖，是中國著名海神之一。香港的天后信眾是跨地域和族群的，無論是廣府、客家、福佬和水上人都盛行拜祭天后。農曆三月廿三是天后誕正誕，各區天后廟都會舉行慶祝活動，然而亦有不少地區的天后誕會提早或延期舉行。西貢墟天后誕便是其中一例，通常是農曆四月舉行，西貢街坊值理會禮聘戲班，在廟前搭建容納千人的戲棚，上演四日五夜神功戲。

　　今 (八) 日為正誕，屆時除舉行搶炮外，該區各村麒麟隊，

亦分別出動廟參神，及巡遊墟市。

正誕當天，有很多地方團體派出麒麟隊伍到天后廟，表演助慶。西貢聯合堂互助會是一個歷史悠久的花炮會，創會至今已有五十六年歷史，成員多為海陸豐漁民。賀誕當天，上午 11 時，聯合堂成員從會址出發，成員上下超過百多人，浩浩蕩蕩，敬備金豬和香燭，舞麒麟賀誕，帶來花炮到天后廟前。蘇國興師傅帶領麒麟入廟內參拜天后，成員將天后行身及燒豬、雞、鮮花、金銀元寶等供品推入廟，參拜後面向天后像退出廟外，然後再向協天宮參拜。大會在戲棚進行抽花炮儀式。完成抽花炮儀式後，各個花炮會成員輪流將花炮抬至天后廟前搖三下，然後再到旁邊的協天宮搖三下，以此向神祇表示敬意，隨後花炮會人士陸續散去。賀誕後，大家即場分金豬，會員人人有份，成員吃過拜天后的祭品，可以保佑平安。晚上，聯合堂假座酒樓舉行晚宴，席間主辦單位會表演麒麟和功夫，並競投福品，籌集酬神的經費。

糧船灣天后誕

糧船灣天后宮值理會每兩年於農曆三月十九至廿三日舉辦天后誕，邀請粵劇團上演神功戲，聘請喃嘸先生進行祭幽儀式。信眾相繼到天后廟供奉供品、上香、化寶。據鄭官超師傅指出，糧船灣天后誕分為「大屆」與「小屆」，「大屆」的時候，會禮聘戲班演出神功戲，很多已移民外國的當地居民亦會回鄉拜祭天后。賀誕前一天，萬宜灣村村民請木棉山天后供奉於村校內。正誕當天，合意堂舞麒麟護着花炮，乘搭客船前往糧船灣。落船後，合意堂舞麒麟到天后廟前，表演助慶，然後供奉供品、上香及化寶。其後出席典禮的嘉賓陸續前往天后廟上香，然後享用盆菜，並舉行抽花炮儀式。2018 年合意堂很幸運地抽到八個炮，完成後，合意堂抬花炮回村校，擺盆菜晚宴。

客家麒麟紮作與開光儀式

　　麒麟紮作主要由麒麟頭和麒麟被組合而成。麒麟頭通常為 2 尺高，外層骨架是用竹篾編成。麒麟皮一般長約 6 至 8 尺，用黑、白、紅、黃和藍五色彩布，此五色根據五行的顏色而定制，寫有「風調雨順 國泰民安」。麒麟皮上更會繪有菊花和蝙蝠等吉祥圖案。香港流行的麒麟紮作的傳統，分別是「海陸豐麒麟」、「客家麒麟」或「東莞麒麟」。麒麟紮作完成後，傳統習俗上會先進行「開光」儀式，麒麟才可以正式舞動。

　　三款麒麟造型之中，海陸豐的體積最大，面色呈青綠色，頭上白角為雄性，金角為雌性，雙眼微突、口闊、面頰有龍刺、頭掛簪花。舞麒麟頭的方式有別於客家麒麟及東莞麒麟，技藝者需抓着頸部位置上的兩根棍來舞動。東莞麒麟體積居次，約大於客家麒麟頭三分之一，常以紅色作底色，額頭多採用鰲魚造型，取獨占鰲頭之意。客家麒麟體積最小，外型包括有牛耳、鹿角、馬身、魚鱗、牛蹄、鹿尾。額頭上一般用陰陽八卦圖，亦按個別要求改作訂購者所屬的團體名稱，而麒麟頭的背部位置置有三小釘，代表天地人三才也。客家麒麟以白色作底色，臉上繪有金錢、玉書和牡丹花等圖案，麒麟皮上繡有「風調雨順」四個大字。

　　麒麟紮作的程序主要有四個步驟，分別是紮、撲、寫、裝。在「紮」第一舍步驟前，就先要「削篾」。竹篾是整個麒麟頭的骨架，紮作師傅通常愛用楠笋，紮出來效果最佳。「削篾」的用處是減輕麒麟頭的重量，以及令竹篾更有彈性。而「削篾」的粗幼則按師傅的喜好，一般來說，麒麟頭的每一個部份，竹篾粗幼皆有不同，如麒麟頭的底圈所用竹篾較幼便於彎曲，作為支架部份的竹篾則較粗。

- 紮：竹篾拗成骨架，以紗紙和漿糊固定。次序方面，從底圈開始紮起，然後是正面，最後是額頭上的圈。

- 撲：紗紙剪裁到合適的闊度，把生粉加水煮成漿糊，兩者比例按紮作師傅喜好而定，為了防蟲有的師傅會混入硼砂。完成後就可以把紗紙逐片撲在骨架上。紗紙與紗紙之間的疊口愈少，代表師傅手工愈好，麒麟頭的重量愈輕。不過疊口少，無法拉緊紗紙，很容易出現爆口情況。

- 寫：繪畫圖案及花紋前，需在塗上白色作底色，有經驗的師傅大多不用「打稿」，直接在有底色的紗紙上「寫色」。花紋圖案主要取材具有吉祥喻意的東西，如金錢葫蘆等。最後塗上一層光油，使麒麟頭的外觀更為光亮。

- 裝：為麒麟頭配置各類裝飾，如絨球、紅布、眼睛等，而麒麟被方面，東莞麒麟相對講究，特別在被上繡上膠片，代表麒麟的「麟」。

麒麟開光儀式

麒麟製成後，需要經過開光儀式才能舞動。鄉民認為麒麟固然是瑞獸，但是

實際也是紙紮品，本身是沒有生命的，也不具靈性。故此，必須通過開光儀式，賦予靈性和神氣，而且，這也是潔淨麒麟的過程。傳統以來，剛紮作完成的麒麟需用紅布蒙眼，待開光儀式完成後能正式舞動表演。採用的儀式各處鄉村各處例，不一而足，有些村落有宗教信仰，所以開光儀式會帶有宗教科儀的元素，但是大部分村落都是依照祖傳的儀式進行，沒有不涉及任何宗教成分。舉行開光前，主持人揀好吉日吉時，有的更會嚴格規定儀式

前一天不可近女色。開光場地也很講究，大多尋找一個僻靜的地方，那裡要有一棵繁盛的大樹，作為儀式場所。

參加者方面，老一輩大多奉勸女性與小孩不要參與，以免為麒麟的煞氣所傷。主辦單位會在村中當眼處張貼告示，通知附近村民注意，告誡孕婦不能靠近開光場地，如有參與者八字與儀式舉行的日子時辰相衝也要迴避。儀式當日，通常在晚上時份，參與者先用碌柚葉水洗手，由父老帶領向神位上香。前往場地途中，不能發出任何聲響，悄悄地拿着麒麟和樂器。開光儀式開始，主持人誦讀祝文，解開綁住麒麟雙眼及嘴的紅布。接着，主持人以硃砂筆為麒麟點睛，然後由頭部掃至尾部，並折下樹枝放在麒麟口中。麒麟隊隨即燃放炮仗，鑼鼓齊鳴，麒麟也舞動起來。

結論

麒麟是中國傳統四大瑞獸之一。按照香港首份非遺清單分類，香港麒麟分為本地、客家及海陸豐／鶴佬三個不同傳統，無論外型、舞動方式，以至伴奏樂器亦有不同，而佔了絕大多數都是舞客家麒麟。如前文所述，客家麒麟與民間信仰關係密切，然而受到城市化的衝擊，居住環境密集，舞麒麟配合樂器伴奏，在市區很容易被人投訴。而香港政府嚴格規管舞麒麟活動，每一次麒麟出外都需要申領牌照，凡此種種令客家麒麟的生存環境面對挑戰。

以術明道

保良局的文關帝——
勇武之外的人文精神

楊秀玲
（保良局歷史博物館館長）

　　「文拜孔子、武拜關公」，習武之人向來景仰關帝，民間不少與武術或保衛相關機構或行業亦視關帝為守護神。保良局在不少人心中是個歷史悠久的慈善機構，老一輩還常記著它是「孤兒院」；但很少人知道保良局其實亦有祭祀關帝的習俗，而且已有過百年的歷史。現時銅鑼灣總部的「關帝廳」內仍供奉著關帝神座，每年仍會慶祝農曆六月二十四日的關帝誕。

圖 1: 保良局中座大樓內的「關帝廳」

　　所謂的「關帝廳」，正名其實為「何東太夫人紀念廳」，是紀念何東爵士於中座大樓籌建時捐款三萬元大額（接近三分之一建築費）；惟大廳中間的關帝神座太具代表性，也比較易辨認，大廳多年來都被喚作「關帝廳」。神座上方懸有「乾坤正氣」牌

188

匾，左右兩邊掛著「志在春秋氣塞天地 忠貫日月義薄風雲」的石刻對聯，氣勢磅礡，在大廳莊嚴的氛圍下，更令人肅然起敬。

圖 2:「乾坤正氣」牌匾，由著名魏碑體書法家區建公書寫

關帝即關羽，是三國時代的武將，以忠義仁勇聞名。保良局「拜關帝」的起源眾說紛紜，有說是因早期在協助港府調查誘拐案件時，為安撫被拐的婦女稚子，故在關帝前進行問話；亦有說來自保良局聘請的暗差更練，他們多曾為警察或是習武之人，把行業「拜關帝」的習俗帶入局中。現存的局內文獻中暫未找到明文提及這個習俗的來源，但當中共通的是關帝作為「正義」與合乎天理法規的象徵。早期保良局救助有需要的婦女幼童，他們大多都是被欺壓，如被誘拐去當娼妓、婢女被虐待等；保良局不單會查明真相，使公義得以伸張，更會協助他們回鄉與親人團聚，或提供收容等。在這個角度來看，保良局「保赤安良」的宗旨，與關羽「義絕」精神可謂是一脈相承，不謀而合。

保良局的關帝文化同時是獨特的，在重義中亦強調人文精神；這也可解釋局內現存的關帝畫像形象，與民間（特別是在關帝廟）供奉的武將形象大相逕庭的原因。

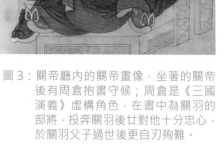

圖3：關帝廳內的關帝畫像，坐著的關帝
後有周倉抱書守候；周倉是《三國
演義》虛構角色，在書中為關羽的
部將，投奔關羽後廿對他十分忠心，
於關羽父子過世後更自刎殉難。

圖4：保良局歷史博物館
展覽廳內的關帝畫
像

　　現時保良局總部中座大樓內共有兩幅關帝畫像，一幅在關帝
廳，另一幅在曾作總理工作室的博物館展覽廳內。兩幅關帝都是
作書生打扮，亦即所謂的「文關帝」的形象，沒有「紅臉」，手
上也沒有青龍偃月刀。相反，畫中的關帝安坐看書，神態輕鬆自
若，一手拿著書卷。從展覽廳的畫像可見，關帝一手捋著傳說他
稱為「美髯公」保養得宜的鬍鬚。

　　雖然局內暫時沒有文獻紀錄關帝畫像的來源，無從得知保良
局使用「文關帝」形象作畫像的原因，但與關帝在早期局務角色
有關這點是無容置疑的。關帝是保良局的「守護神」，多年來的

各種儀式與大事，特別是與婦孺福祉有關的，都在關帝神座下舉行的，如早期總理對婦孺入局問話，領養及領婚等儀式。除了是以示公允，也有請關帝見證作主的意思。1896 年領育程序加入以「領育女誓章」誓詞，要求領養者在「關聖帝君案前，肅具誓詞，以昭誠信」，更是利用關帝的權威，減少女童被虐待或當作婢女的機會。

圖 5: 領育女孩誓章，1892 年，保良局歷史博物館藏品

　　俗語有云「關公很忙」，關帝在保良局局務亦有著重要角色。過去百多年來，關帝曾安撫無數孤苦婦孺入局，為其主持正義；又曾送走眾多得到新家庭的稚子幼童，為其籌謀幸福——連局內的婦女出嫁，一對新人也要先在關帝前「行三鞠躬禮」，得到祂的祝福。關帝對保良局來說，比起英明神武的武將，更像是無微不致的父母長輩，無怪保良局的關帝畫像是溫儒的形象。

以術明道

圖6: 華僑日報．1951年9月4日．保良局歷史博物館藏品

　　時至今天，局務發展繁榮，很多儀式因時制宜不復存在，但關帝仍是保良局的守護神。局內每年舉辦關帝祭祀，傳承過百年的傳統，新一屆董事會總理移交印信，推選主席等重要儀式仍在關帝見證下舉行。結合保良局的慈善事業與「保赤安良」的宗旨，保良局的關帝在忠義仁勇的武者精神之中，剛中帶柔，陰柔並重，體現了武者具人文精神的另一面。

圖7: 1967年保良局關帝誕照片．1967年．保良局歷史博物館藏，
　　　　中主祭為當年顧問鄧肇堅爵士）

「空」
佛家與道家對比

柔術哲學人

　　佛家中文經典中「空」字有好多重深意，用在不同地方都有不同解釋，全因原本梵文中的用字太深奧複雜，中國古時用字又比較簡潔，往往權且譯作「空」。但平常人沒有深研，較容易照字面意誤解其意。例如耳熟能詳的「四大皆空」，大家常常解作甚麼都沒有或甚麼都捨棄，但其實「空」在此處解作不確定的形態，是一種變化流轉的存在。又例如佛家叫人「心空」，這個很形象，並不是叫人心裏甚麼都沒有，而是叫人像器皿般空了才裝得進東西，能夠容納一切。至於「色不異空，空不異色，色即是空，空即是色」，這裡不是解作虛空，而是等同上文解四大皆空的意思。「色」解作世間一切，「四大」也是「色」，全都沒有可以固執的實相，皆如霑叔歌詞「變幻才是永恆」，所以我們根本無需執著。由此可引申去理解道家的「無」，（佛學傳入中

土翻譯時借用好多道統術語），都是表達世間萬物的變換，沒有永恆不變的事物，人類又何必刻意執著結果呢？我們遇事應爲而爲，但不執私念也不執著結果，正所謂「無爲而有爲」，更添逍遙之意（但不可以偏執地理解爲躺平）。佛家認爲當自己得悟真理後應該轉告他人，種下覺悟的種子，做到自利利他，迴向大乘，但一切皆隨應機教化，隨緣隨遇。而道家則更加隨緣隨遇，先於應機教化，所以以自身保持清虛出世爲先。

至於東西方用詞的問題其實不是重點，重點是對「理」的解釋，每位哲學家都有自己一套語言意境，不會統一，關鍵是整個道理在腦中清清楚楚、明明白白，然後才作一套完整表述，再加上很多個人見解，又翻譯翻譯再翻譯，落於文字障而生我慢，導至以盲導盲的機會率越來越高。

所以學佛要講意境，所以說禪意，無論字粒或思想都也是流轉變化不定的，所以當初佛陀要解決授予的真理是永恆，就一個字一本書都沒有親自留下，也借對大迦葉拈花一笑開示不立文字，教外別傳的深意。就算後來人們將佛說集結成書，我們也不能一本經書讀到老，徒添知識障、文字障。

我同意陶國璋的講法，發展到成套學術體系來說，道家是淺薄一些，佛家則深湛完整很多（單是唯識學都讀到你變成不再是普通人）；但不代表高低之分和真理不同，學院派只停留於思想理論，就好似傳武，但其實佛道門人（修行者）都像我們練武一樣，需要去實踐驗證。

其實東方哲學，尤其是中國哲學，過去在香港的主流都是牟宗三、唐君毅的新儒家學派爲主流，他們不喜歡胡適的哲學研究，會詆毀胡適，所以胡適學派過往在香港並不被重視，但其實胡適的觀點很好，尤其是他認爲王陽明的心不是學於儒家而是佛學，這觀點和我的看法相近，佛哲的確是好東西，值得好好研究。

全書總結

　　哲學家陶國璋老師曾說，西方普遍認為人是理性的動物，不論在思辯和實踐，均講求理性，希望還原事物的本質，在認知的範疇，有其獨到之處。中國哲學的心性論，則不太強調真理、知識，是一種基於生命的不穩、不安、甚至迷失，嘗試提供一些進路來超越當下的情況，讓我們回歸自己最真實的狀態，成就有限

的人生。

我們常常覺得，西方的理性主義和東方的心性學，兩者並非二元對立，而是可以互補不足、相輔相成的。 一般人的人生，主要用於追求生活上的安穩和安全感。但求道者卻認為，這種生活並非人生的終極意義，必需在生活上經過一番修為、功夫和轉化，才能回到真實的本源。這樣，人才能真正地活着。

我們希望求「道」，但如何才能發現「道」呢？《孫子兵法》云：「道為術之靈，術為道之體。以道統術，以術得道。」

「道」可以是理論、對知識和真善美的追求、萬事萬物運行的法則、不變的規律和真理、甚至是人生的終極意義。「術」是一種能力。一種結合了知識、方法、策略和經驗後，透過適當的技巧，實際、準確、有效地的把意念化為實體的能力。「道為術之靈」。一種「術」的背後，如缺少了「道」的支持，就如一幅純粹繪畫技巧很高的畫、一支純粹演奏技巧很高的樂曲。技藝高超，卻缺乏靈魂。「術為道之體」。「道」如缺少了「術」的支持，便永遠飄浮於形而上，無法落地，不能產生價值。

「道」與「術」的結合，可說是一個魂體統一的過程，一個求道的旅程。

那麼，我們要如何展開這個求道之旅呢？其實，「道」在「術」中，只要我們用心體會，便會發覺每一種「術」，不論是武術、音樂、繪畫、書法、跳舞、唱歌、喝茶、射箭、插花、術數，甚至如《莊子・養生主》中精於解牛的庖丁，當中均有「道」。如我們抱有求道之心，最終均可能明心見性，以術明道，了悟人生。

以下我們希望分享一點觀察和想法。包括求道時我們普遍會遇到什麼問題、可以如何應對，以及前進的方向。

一、問題所在

論述模糊

　　不少正學習甚至繼承傳統藝術的人，都把大量心力和時間，放在技術的學習和精進上，這當然值得尊重和稱許。唯我們觀察到一個頗為普遍的現象，就是這些「術」的學習者或繼承者，往往會依書直說，又或只是複述前輩的經驗和心得，給人一種有結論卻欠缺推論的感覺。如果這種觀察是事實，則對於該種「術」的繼承和傳播，均有窒礙。當然，箇中也有一些知其然，亦知其所以然的明道者，能就其「術」有一套完整的論述，甚至嘗試把其「術」一步一步朝「道」推進，但畢竟為數不多。

各不相謀

　　現世的種種「術」，有自身的教條和世界觀。這種獨特性，正是各種不同術存在的理由，令世界更多元，百花齊放，百家爭鳴。但這種種「術」，大都自成一體，屬封閉系統，通常在個別的框架內，能說出一番道理，但卻很少和同「術」的其他派別交流，故容易落入自圓其說的陷阱。

二、如何應對

疏理闡明

　　各種「術」的學習者或繼承者，除了在技術層面不斷精進之外，值得定期停下來，就自己的「術」作沉澱和思考，疏理出一套理論與實踐兼備的完整論述，有助教學、推廣和發展。再進一步，可嘗試思考其「術」與昇華生命的關係，例如透過「術」改變我們看世界事物的方法、帶來思想的平靜、提升精神境界，甚至從中尋找到個人生命的意義等等，把其「術」一步一步朝「道」推進。

博採眾長

「見性明理後，反向身外尋」。當自身已發展出一套理論與實踐並行的論述後，可放下門戶之見，與同「術」的其他派別交流和引證知識。繼而可與其他不同「術」的明道者交流學習，即現代所謂的跨學科學習。有人會懷疑，與其他不同「術」的人交流有什麼意義？例如，我是學武術的，和哲學家或者藝術家交流，彼此如何找到共同的議題和語言去作出大家都能獲益的討論呢？這個問題，令我們想起一件事。記得有一次，香港演藝學院的徐惟恩教授在興東堂觀看空手道運動員鄭子文示範套拳的時候，說在其中看到音樂。為什麼呢？因為不論是空手道的套拳還是音樂，當中均有力量、快慢、強弱、節奏、等表現。事實上，把不同的「術」提升到足夠的高度，便會發現不同「術」的共通性，讓不同的「術」得以對話、互相學習和提升。一個系統必需保持開放，才能驗證，方可求真，免於自圓其說。

三、前進方向

回應當代

所有的「術」，尤其是來自傳統、歷史悠久的，均必須思考如何回應當代人的需要，以及以何種方式展示於大眾。這樣才能吸引新一代繼續傳承學習，並發揮正面的社會功能。

以術明道

每一種「術」，經過實踐、沉澱和深思，均會發現其中有道。如文首談到的種種如武術、音樂、繪畫、書法、甚至庖丁，均有其道，可以應世，可以提升人類的精神文明。我們相信種種「術」，均可以求道為目標。

「道」沒有一個絕對的定義，每一個人都可有自己的詮釋。對有些人來說，「道」可能是把「術」作藝術和美學的昇華，以滋長靈性的修養。對一位武術家或者搏擊運動員來說，「道」不是獎牌或名譽，可能是持續的技術成長和能力提升，以及面對恐懼和傷患時，仍可保持平常心的強大內在力量。以一位道長來說，心目中的「道」，可能是以道教信仰為核心，透過修行突破生死流轉的命運。「道可道非常道」，我們不會嘗試去定義何謂「道」，正是「我自求我道」也。最重要的，是我們要有一顆求「道」之心，才能夠從「術」中實現自我，證悟屬於每個人的生命意義，最終可如本書的書名一樣，能夠「以術明道」。

人有雙重性，有動物的一面，有超越性的一面，求道修行，是一種持續的「克己」和「精進」功夫，過程往往會因為社會或個人因素，遇到挫折和失敗，產生失望、心倦甚至恐懼。我們如何才能可以保持動力繼續下去？答案需要由每一位讀者自行尋找。

伍智恒
(香港拳學研究會會長)

盧敬之
(文武之道實踐學會會長)

後記：

這本書記錄了多位「術」者的求道之心，我們期望讀者可從中明白我們嘗試把「術」指向「道」的用心。謹以謙卑與感激的心情，為讀者送上此書。

以術明道

贊助名單

作者衷心感謝以下人士慷慨贊助 - 沒有他們的慷慨支持，這本書不可能問世。

黎鏡堯醫生	$33,000
王儀明	$2,000
Dr. Desmond Wong	$2,000
Day Yuen (Strike Boxing Club)	$1,000
Dr. Dickson Chiu	$1,000
Dicky Lo	$500
Dr. Jim Luk (THEi)	$500
梁偉然（香港藝術節高級節目經理）	$500
Brian Ho	$500
莫家泰 (Kevin Mok)	$500
牛英 (SportSoho)	$500
李燦窩師傅 (寶芝林李燦窩體育學會)	$500
李啟文中醫師 (精誠醫坊)	$500
張道南 (天元觀)	$500
謝世龍	$500
胡立超	$200
Jennifer Yu	$500
Lewis Li	$200
Kelwin Kwan	$200
Oscar Li	$200
周燦業 (資訊科技顧問，習武術者)	$200
Mrs. George Ngai	$200
Dr. Mok Kam-ming	$200
Kate Lau	$200
邱紫邦 (Karl Yau)	$200
麥兆天 (Philip Tin)	$200
胡立超	$200
Jerry Yeung (PVT)	$200
Kay Kwan	$200
Jon Tong	$200
劉萬梁 (香港雙節棍總會創辦人)	$200
Daniel Lai	$200
陳鈺瑜 (Vinci Chan)	$200
Dr. Forrest Chan (Hong Kong Academy for Performing Arts)	$200
樊智偉(惟證)道長	$200